台灣現階段箏樂主修教學實務新論

楊佩璇 著

自 序

　　箏樂主修教學所涉及的層面相當廣泛，除了對於箏
樂演奏的技巧學習之外，更多是關於師生之間的互動與
溝通等問題。

　　目前國內的音樂教育與演奏藝術存在著很大的分
歧，一般大學音樂科系裡，多以培養演奏人才為重，對
於教學的專業訓練，則較缺乏教學性的指引。音樂院系
的學生專注於演奏藝術的追求，在未學習教學技巧的情
形下，畢業後加入樂器教學的工作行列，只能憑著自己
的學習經驗從事教學，談不上教學技巧與了解學生心理
等方面的知識。

　　筆者自 1997 年由學生轉變為教師的角色，首當其衝
的問題即是：面對不同的學生屬性，該如何教？針對各
類箏樂演奏技巧，該如何說明與示範，學生才能充分了
解？如何與學生經營良性的溝通？在教學實務上總有以
下的情況發生：相同的演奏技巧以相同的教學方式，分
別示範與說明給不同的學生，則往往產生不同的結果。
教師就像是一位心理醫生，所面對的是不同環境的產
物，而箏樂主修教學的藝術就在於針對不同的學生個

體，量身訂作適合他們的上課模式，本書即為筆者從事
筝樂主修教學工作數年來教學相長的實戰經驗。

　　沒有任何一本著作能涵蓋一個問題的所有層面，本
書希望能對台灣現階段筝樂教學的研究領域，貢獻一點
心力與觀點。更希企藉以拋磚引玉，對未來有關的研究，
能略盡棉薄之力。

楊佩璇

2006 年

作者簡介

楊佩璇

台灣省台南縣人

教職經歷：

※現任
2005 年 9 月嘉南藥理科技大學兼任講師
2002 年 9 月國立台南藝術大學中國音樂學系兼任講師
2001 年 9 月國立台南大學音樂教育學系兼任講師
1999 年 9 月中國文化大學中國音樂學系兼任講師

※曾任
2001 年 9 月~2006 年 7 月嘉義高中音樂班兼任教師
2000 年 9 月~2001 年 1 月雲林縣雲林國中音樂班外聘教師
1997 年 9 月~2004 年 7 月國立嘉義大學音樂系兼任講師
1997 年 9 月~2002 年 7 月台北華岡藝校國樂科兼任教師
1997 年 9 月~2000 年 7 月國立白河商工音樂科兼任教師
1997 年 9 月~1999 年 7 月高雄縣林園國小音樂班主、副修兼任
　　　　　　　　　　　　教師
1997 年 9 月~1998 年 7 月台南縣新民國小音樂班外聘鋼琴教師
1996 年 9 月~1997 年 7 月高雄縣樂育中學音樂班鋼琴兼任教師

學歷：

1994 年　以第一名成績考入中國文化大學藝術研究所音樂組，以學
　　　　術論文《陸華柏之十首劉天華二胡曲鋼琴伴奏的研究》於
　　　　1997 年 1 月獲藝術學碩士學位。
1990 年　中國文化大學國樂系，主修古箏、副修鋼琴。
1987 年　高雄縣樂育高中音樂實驗班，主修箜篌、副修鋼琴。
1986 年　台南縣新營高中、南新國民中學美術實驗班。

評審工作：

2005 年 12 月	黃鐘獎國樂獨奏分齡賽古箏組評審委員
2005 年 4 月	台灣南區九十四學年度高級中學音樂班（科）術科聯合甄選評審委員
2004 年 12 月	全國音樂比賽桃園縣國樂比賽古箏組之評審委員
2004 年 9 月	中華民國中華國樂學會台南場國樂考級檢定評審委員
2002 年 12 月	全國音樂比賽高雄市國樂比賽之評審委員
2002 年 7 月	黃鐘獎國樂考級高雄場古箏組考官
2000 年 12 月	全國音樂比賽台南市國樂比賽之評審委員
2000 年 5 月	中華民國國樂學會彈撥樂器大賽古箏組之評審委員
1998 年 7 月	大學聯招術科音樂組之傳統樂器考試評審委員
1999 年 7 月	大學聯招術科音樂組之傳統樂器考試評審委員
1998 年 4 月	中華國樂學會古箏組比賽之評審委員

榮譽與獎勵：

2000 年 10 月	連續三年獲台南市政府頒發感謝狀
2000 年 8 月	連續三年獲財團法人台南市文化基金會表演藝術類補助案
2000 年 9 月	接受中華日報專訪
1999 年 12 月	接受警廣台南台專訪
1999 年 6 月	接受台北漢聲電台專訪
1989 年 12 月	獲全國音樂比賽台南縣國樂比賽古箏成人組冠軍
1986 年 4 月	獲全國第十七屆世界兒童畫展國內作品徵集國中三年級組入選

國際、國內交流：

2004 年 8 月	赴揚州參加【中國古箏藝術第五次學術】交流會
2003 年 10 月	於台灣藝術大學主辦之【台灣古箏傳承與展望交流研討會】中發表箏樂作品『Rhapsody in Jazz』
2002 年 8 月	赴美國波特蘭市（Portland , Oregon）演出
2002 年 7 月	赴美國尤金市（Portland , Oregon）演出與教學
2000 年 10 月	參加高雄市立國樂團主辦之【台灣國樂之傳承與展望—與傳統音樂接軌】研討會

2000 年 4 月	應邀參與亞蔬中心【中國風韻/世界詩情—音、詩、書、畫、劇、舞、花】之展演系列
1991 年 7 月	赴北京中央音樂學院參加古箏交流研討會

重要展演紀錄與活動：

※鋼琴

2000 年 4 月	擔任台南律林絲竹樂集之鋼琴伴奏
1997 年 9 月	擔任台北八方位樂團之鋼琴伴奏
1996 年 4 月	擔任台北成明合唱團之鋼琴伴奏
1996 年 3 月	於台北國家音樂廳之演出擔任鋼琴伴奏
1995 年 3 月	於台北國父紀念館之演出擔任鋼琴伴奏
1995 年 5 月	於林榮三文化公益基金會之音樂會中擔任鋼琴伴奏
1994 年 6 月	擔任台北燃燈青年合唱團之鋼琴伴奏
1992 年 2 月	於台北國家音樂廳之演出擔任鋼琴伴奏

※古箏

2005 年 4 月	擔任中國文化大學中國音樂系教職期間，參與多場該校【華岡樂展】系列，於台北國家音樂廳擔任古箏演奏
2004 年 9 月	受邀參與【蘇秀香古箏作品發表會】於台南市立藝術中心演藝廳擔任古箏演奏
2002 年 12 月	擔任台南大學音教系期間，參與多場該校校慶教師聯合音樂會，於雅音樓擔任古箏演奏
2000 年 2 月	受邀參與台南千禧觀光年系列，舉辦【南瀛箏樂團音樂會】
1999 年 12 月	成立南瀛箏樂團，於台南縣文化局音樂廳舉行創團首演【楊佩璇 V.S 南瀛箏樂團—箏樂萬華鏡】
1999 年 12 月	受台南地方法院檢察署之邀，於台南縣文化局四樓演講廳擔任【音樂饗宴】之箏樂演奏
1999 年 6 月	由台北市立國樂團主辦於台北國家演奏廳舉辦【楊佩璇古箏演奏會—箏樂與西方室內樂的對話】，並巡迴於成功大學成杏廳、嘉義大學演藝廳
1999 年 8 月	受邀參與警廣交通網台南台角逐第八十九年度廣播金鐘獎【唱起古早曲】節目，擔任箏樂創作與伴奏
1994 年 9 月	受邀赴監察院國宴，擔任古箏演奏

※箏樂與其他藝術之展演

2002 年 6 月	於台南索卡藝術中心【陳景亮現代陶藝創作展音樂會】，擔任古箏演奏
2001 年 10 月	受第二屆成大藝文季之邀，於該校中國文人空間特展【絃管上的四季—琴箏雅集】，擔任古箏演奏
2001 年 4 月	受財團法人台南市文化基金會之邀，於台南新心藝術館舉辦【燈樂交輝—何健生後現代燈飾暨音樂雅會】
2001 年 1 月	於台南社教館，舉辦【楊彥水墨畫展音樂會】
2000 年 10 月	於台南索卡藝術中心，舉辦【林風眠百年回顧展音樂會】
2000 年 6 月	於台南獨角仙劇場，受邀擔任【古樂花語系列演奏會】之古箏演奏與鋼琴伴奏
2000 年 6 月	於台南誠品，受邀擔任【琴箏雅集夏季展演】之古箏演奏
2000 年 2 月	於台南城東藝文空間，受邀擔任【林鴻文『春悸』—現代藝術與傳統音樂的藝術饗宴】之古箏演奏

※戶外音樂會與社區音樂沙龍

2003 年 10 月	應台南縣立文化中心之邀，於新營市文化中心藝術稻埕舉辦【箏樂與歌樂的展演】
2002 年 1 月	於台南孔廟，舉辦【茶中箏味—箏樂與茶道的藝術展演】
2001 年 4 月	於台南市東寧社區，舉辦音樂沙龍
2001 年 3 月	應邀參與台南【青陽—毛風鈴茶會】之音樂雅集，擔任古箏演奏
2001 年 2 月	於台南市富農社區，舉辦音樂沙龍
2000 年 12 月	於新營市社區，舉辦音樂沙龍
2000 年 11 月	應財團法人台南市文化基金會之邀，於府城古蹟大南門公園舉辦【箏樂、茶道與陶笛的對話】
2000 年 9 月	應財團法人台南市文化基金會之邀，於府城古蹟大南門公園舉辦【箏樂話中秋—箏樂、吟詩、歌樂】
2000 年 7 月	應邀擔任白河蓮花節全國詩人聯吟大會之古箏獨奏與伴奏
2000 年 6 月	應邀參與台南市北園藝術街《樹石緣》盆景藝術會—【琴箏與樹石的對話】
2000 年 2 月	應邀參與台南孔廟【百花迎春，萬人接福】音樂會

論文與作品：

2006 年 3 月　　〈箏樂演奏中「拍擊手法」的節奏感表現〉,《北市
　　　　　　　　國樂》第 217 期。

2005 年 6~10 月　〈從目前台灣女性箏樂演奏者的箏樂作品看台灣
　　　　　　　　箏樂創作的新定義—以箏曲《Rhapsody in Jazz》為
　　　　　　　　例〉（一）（二）（三）（四）,《北市國樂》第 210~213
　　　　　　　　期。

2003 年 6 月　　〈箏樂教學之實務初探—新式技法篇〉,《華岡藝術
　　　　　　　　學報》第 6 期。

2003 年 9 月　　應台灣基督長老教會總會之邀，創作箏曲並錄製
　　　　　　　　《母語教材系列（II）‧歌後語篇—講台語‧唸歌詩》
　　　　　　　　鄉土俚俗語歌謠文化有聲書系列音樂光碟第二集

2003 年 7 月　　應財團法人台南市文化基金會之邀，錄製出版古箏
　　　　　　　　獨奏曲有聲資料《台灣新樂府—楊佩璇箏樂藝術專
　　　　　　　　輯一》

2003 年 5 月　　完成初稿古箏組曲《Rhapsody in Jazz》，10 月發表
　　　　　　　　於國立台灣藝術大學主辦之 「台灣古箏傳承與展
　　　　　　　　望交流研討會」

2002 年 9 月　　應台灣基督長老教會總會之邀，創作箏曲並錄製
　　　　　　　　《母語教材系列（I）‧節氣篇—講台語‧唸歌詩》
　　　　　　　　鄉土俚俗語歌謠文化有聲書系列音樂光碟第一集

2000 年 10 月　於台南市文化基金會舉辦【箏樂教育在台南】學術
　　　　　　　　講座

2000 年 3 月　　〈區域化（南台灣）樂風形成與現今國樂團的關
　　　　　　　　係：〝篳路藍縷〞台南市國樂新星—簡述文化局藝
　　　　　　　　術中心民族管絃樂團之沿革發展與其他〉,《中華日
　　　　　　　　報》，民國 89 年 4 月 14 日（五），第 36 版台南文
　　　　　　　　教。

1999 年 10 月　應駿麟唱片製作公司之邀，錄製【國樂話耶誕】音
　　　　　　　　樂光碟

1994 年 10 月　應中國電視公司節目製作部之邀，改編、創作電視
　　　　　　　　劇【大願地藏王菩薩】之片頭曲為古箏獨奏曲

目　次

自序 ... i

作者簡介 .. iii

緒論 .. 1
　　一、研究動機 ... 1
　　二、研究對象與範圍 .. 2
　　三、研究方法 ... 3

第一章　當代箏樂發展的趨勢 7
　第一節　國際觀的創作風格 ... 8
　　一、20 世紀中國大陸箏樂發展的回顧 8
　　二、20 世紀台灣箏樂的發展概況 13
　　三、21 世紀箏樂發展的趨勢 .. 17
　　　（一）多元的創作題材 ... 18
　　　（二）定弦排列概念的擴張 20
　　　（三）節奏的發展 ... 22
　　　（四）記譜法的變遷 ... 26
　　　（五）新音響的開發 ... 27
　　　（六）配器的新體裁 ... 27
　　　小結 ... 28
　第二節　音樂傳播流通的管道 .. 29
　　一、箏樂傳播的原始形態 .. 30
　　　（一）口傳心授的傳承 ... 31
　　　（二）書面紀錄的傳承 ... 32
　　二、西式音樂教育下的樂譜傳播形態 34
　　三、音樂廳與劇場形式的傳播方式 36
　　四、媒體與科技的傳播形態 .. 38
　　五、網路時代的傳播形態 .. 41
　　　小結 ... 43

第三節　結合其他藝術的展演形式 ..44

　　　　小結 ..54

第四節　融合現代科技的方法 ..55

　　　　一、音樂商業化 ..58

　　　　　　（一）流行音樂界 ..58

　　　　　　（二）橫跨流行音樂界的傳統音樂新形態.............59

　　　　二、影視音樂中的音樂製作 ..64

　　　　三、唱片公司的音樂製作 ..66

　　　　　　（一）養生音樂系列 ..66

　　　　　　（二）氛圍營造的音樂製作70

　　　　四、功能性的音樂創作 ..72

　　　　　　（一）詩詞配樂 ..72

　　　　　　（二）鄉土教材 ..72

　　　　　　（三）宗教音樂 ..73

　　　　小結 ..73

第二章　筝樂主修教學中師生互動的歷程75

第一節　技巧教學的溝通與互動 ..78

　　　　一、手指的伸張與收縮 ..81

　　　　二、左手顫音的技巧 ..82

　　　　三、無樁搖指技法 ..83

　　　　四、因人而異的指法安排 ..84

　　　　五、扎樁或訓練無名指等輔助練習86

　　　　六、新音響拍擊技法的演奏訓練87

　　　　七、培養學生舉一反三的靈敏度89

第二節　練習方法的溝通與互動 ..90

　　　　一、練習要有計畫的進行 ..91

　　　　二、練習時要精神集中 ..93

　　　　三、練習必須懂得思考 ..94

　　　　四、練習要懂得自我檢查 ..95

　　　　五、富於判斷力的聽覺 ..96

第三節　樂曲詮釋教學的溝通與互動 97
　一、傳統箏曲 ... 99
　二、現代箏曲 ... 100
　　（一）文革時期的箏曲創作 101
　　（二）8、90 年代的箏曲創作 102
　　（三）新世紀的箏樂創作 103
　三、樂曲的標題意涵 ... 104
　四、學生類型 ... 107
　　（一）依賴型 ... 108
　　（二）自信型 ... 109
　　（三）冷漠型 ... 110
　小結 ... 111

第三章　音樂會實務教學 ... 113
第一節　曲目的安排與設計 ... 114
　一、音樂會主題的選定 ... 114
　二、音樂會曲目順序的設計 118
　三、曲目練習的目標設立 ... 120
　　（一）獨奏形式的樂曲練習 120
　　（二）伴奏形式的樂曲練習 121
　　（三）表演空間的想像練習 122
第二節　彩排過程的注意事項 ... 123
　一、注意時間的控制 ... 123
　二、音響的控制與調整 ... 123
　三、主奏者與伴奏間的平衡設計 124
　四、上下場與換場工作 ... 124
　五、服飾造型的設計 ... 125
　六、突發狀況 ... 126
第三節　正式上台前的準備工作 127
　一、台風的訓練 ... 127
　　（一）表演的禮貌 ... 127
　　（二）優雅的風度 ... 128

二、表演前的心理衛生 .. 128
　（一）切勿過度顧慮表演的成敗 129
　（二）切勿提前消耗表演的注意力與集中力 129
　（三）表演前的修生養息 129
第四節　舞台緊張 ... 130
一、舞台緊張釋義 .. 130
二、舞台緊張的治療方式 ... 132
　（一）上台前，必須有足夠的準備 133
　（二）曲目的選擇應量力而為 133
　（三）將每一次的演奏當成正式上台 134
　（四）經常參與各類演出 135
　（五）失敗為成功之母 ... 135

第四章　筆樂主修教學的省思與建議 139
第一節　傳統筆樂教學的更迭 ... 139
一、加強種子教育課程 ... 140
二、融合新科技的教學設計 ... 141
第二節　評鑑方式的省思 ... 143
第三節　畢業職場的規劃 ... 150

結論 ... 153

參考資料 ... 157
一、書目： ... 157
二、期刊： ... 161
三、樂譜： ... 165
四、音樂會節目單： ... 166
五、有聲資料： ... 167
六、有聲書： ... 168
七、網路資料： ... 169

緒論

一、研究動機

　　箏樂主修教學自1948年曹正先生開創了古箏樂器進入高等音樂學府的先河，距今約有半個世紀之久。隨著時序的更迭，電子科技的發達，音響器材的精益求精，加上電腦多媒體的興波助浪，這一連串科技所帶來的便捷與多元，推敲出箏樂發展趨勢中箏曲創意、箏樂藝術審美與時代背景之間錯綜複雜的互動關係，箏樂教學上亦相對地面臨了許多衝擊。

　　筆者自1997（民國86）年從事大專院校箏樂主修教學的教職工作迄今，已近十年的時間，綜觀箏樂藝術與教學的發展進程，其研究文獻資料多著重於箏曲溯源、箏曲版本比較、流派特性、演奏風格以及演奏技巧的演變等各個特定層面，對於箏樂教育的種種問題，迄今尚未能建立一個整合性的概念架構，本書企望能填補這個空缺。

　　筆者嘗試以一個嶄新的途徑來闡釋箏樂教學實際所需面對的各個面向，在動機與目的的層面上：箏樂主修教學實務的研究，有針對箏樂發展本身特殊屬性、歷史過程的研究，透過教學實務中如：技巧教學、練習方法、樂曲詮釋教學與音樂會實

務教學的分類標準，將箏樂教學進行區分，並提出筆者數年來在箏樂教學上的實務經驗為佐證，是為由教育觀點出發的箏樂教學研究。

　　筆者才疏學淺，上述理論基礎，自然無法涵蓋廣大的箏樂教育領域，本書著重於開拓嶄新的研究領域，提供與眾不同的思考角度，這亦是本書取名《台灣現階段箏樂主修教學實務新論》的深意。

二、研究對象與範圍

　　筆者自 1997（民國 86）年從事大專院校箏樂主修教學的教職工作迄今，歷任嘉義大學音樂系、中國文化大學中國音樂學系、台南大學音樂系與台南藝術大學中國音樂學系等校兼任講師，因此，本書即以筆者歷年來所任教的箏樂主修學生為研究對象，並匯整箏樂主修教學領域中所涉及的各個層面，研究範圍涉及箏樂發展的趨勢、箏樂主修教學中所面臨之樂曲演奏的技巧掌握、練習方法與樂曲詮釋等議題、學生舉辦實習音樂會時所面臨的實務問題以及對於箏樂主修教學的省思與建議。

　　第一章中，筆者將箏樂發展的過程以時間區隔為中國大陸、台灣以及新世紀等時期，內容涵蓋箏曲創作上的歷史演進，並側重於新世紀中箏樂藝術在創作風格上其創作技法、定弦排列概念、節奏發展以及配器的新組合等架構上的種種變異現象，輔以當代音樂傳播流通的歷史演變、箏樂結合其他藝術的

展演形式以及結合現代科技的運用等面向，探討現階段箏樂主修教學上的新理念。

第二章以箏樂主修教學實務中，包含技巧教學、練習方法以及樂曲詮釋教學等面向探討師生關係的互動與溝通，並提供教學上的實例，以茲討論。

第三章的內容則針對音樂會實務的各項經驗，涉及音樂會主題的選定、音樂會曲目的設計與順序安排、彩排過程的注意事項以及如何紓解舞台緊張等，提供音樂會實務上的實戰參考。

第四章中，由於世俗的衝擊與資訊的推瀾，現階段箏樂主修教學所面臨的困境，如：學生對於樂曲審美價值的變異、教師的困惑與無力感等，到底箏樂藝術是指什麼？教師應如何面對教學工作？技巧與音樂內涵孰重？成績的評量方式、比賽與甄選等競技式的評選方式似乎對箏樂教育的學習指標有重新思考、反省的必要，我們應釐清箏樂藝術教育的本質與價值。

三、研究方法

以台灣現階段箏樂主修教學實務為研究範疇，然而，即使探討台灣的箏樂教學，其內容並不能脫離中國大陸的箏樂發展而獨立存在，因此，在第一章當代箏樂發展的趨勢中，亦將中國大陸早期的箏樂發展作一概況敘述，以期對於箏樂發展的脈絡有全面性的掌握。再就現階段，較具有代表性的箏曲及它們是如何反應時代脈動與社會變遷做詮釋與分析。

　　本書所欲從事的箏樂主修教學實務的探討，想從箏樂藝術發展史的演變過程中，理解箏樂教學在內容設計與歷史脈絡中如何互相影響。在研究方法上除了對音樂史採用一般理論分析和歷史探源的方法之外，箏樂藝術發展與音樂會實務教學部分運用“描述現象學”的方法，再加上筆者的觀察與分析，並提出一些觀點，這種種的嘗試是企圖透過對箏曲創作風格其流變的批判與舉辦音樂會其實務過程的詳實敘述。箏樂教學中師生互動歷程的部分，則採用了“個案研究法”的分析方式，對於教學實務中針對學生不同的悟性與屬性提出佐證。

　　為了建立較廣博的箏樂教學的學理基礎，本書研究的方法包括：

　　在音樂史方面，當代箏樂發展的趨勢涵蓋了創作風格的演變、音樂傳播流通的歷史進程、當代箏樂結合其他藝術的展演形式以及箏樂融合現代科技的創作與表演方式。

　　在音樂心理學方面，涉及箏樂主修教學中師生互動的歷程，包含如：手指的運用、左手顫音其出力點的運用、因人而異的指法設計，以及新音響拍擊技法的演奏訓練等技巧教學；練習方法的創意與思考，以及樂曲詮釋教學所衍生出的學生類型。

　　在音樂功能方面，如：融合現代科技的方法中對音樂製作部份的分析，屬於此一知識領域。

　　在音樂社會學方面，音樂傳播流通的各種管道則涉及此知識領域。

　　全書以多種方法交互運用，其目的在使理想與現實，理論與實踐之間，產生更頻繁的互動，全書內容也能兼顧深刻省思與生動活潑的雙重目的。另一方面，本書也企圖透過箏曲創作的演變，來觀看歷史的過程中，有任何現象是被凸顯，配合上當代的大環境時，箏樂教學受到哪些制約與影響，從而對於目前所處的時代變遷，能用更理性的方式與角度來詮釋，以期開拓箏樂教學的研究視野，建立更深厚的學術基礎。

第 一 章

當代箏樂發展的趨勢

　　箏的歷史悠久，「箏」一詞，最早見於《史記・李斯列傳》的諫逐客書：「夫擊甕扣缶彈箏搏髀，而歌呼嗚嗚快耳目者，真秦之聲也。」春秋戰國時代，箏已流行於秦地（即今陝西省），史稱「秦箏」。後漢劉熙在《釋名》中說：「施弦高急，箏箏然也。」故名箏[1]。隨著兩千多年漫長的歷史變遷，因流行地域的不同，箏樂藝術分布到各地，經過了許多不同地方的語言聲腔、人文風情以及融會了各地特殊的民間說唱、戲曲與器樂形式等，並依其生產方式、生活方式以及審美觀等諸多方面的綜合影響，逐步形成了各種具有濃郁地方風格、不同音韻特點和獨特演奏技法的箏樂文化。

[1]　中國大百科全書總編輯委員會《音樂・舞蹈》編輯委員會，《中國大百科全書・音樂舞蹈・》，（北京：中國大百科全書出版社，民國 78 年），頁 852。

第一節　國際觀的創作風格

一、20 世紀中國大陸箏樂發展的回顧

　　從近代[2]的箏樂藝術發展情況來看，箏主要作為民間音樂中說唱曲藝與戲曲曲牌的伴奏與合奏樂器。民間藝人是傳統各箏樂流派的主要演奏群體之一，他們參與各類說唱曲藝或器樂樂種中的伴奏與合奏，主要於茶館、酒肆、街頭或村鎮等場所表演，聽眾大都是較下層的市民或農民。而流傳於各地的說唱曲種、器樂樂種以及民歌曲調等音樂素材，經過藝人們結合自己的閱歷、經驗、修養與演奏技法等，透過長期演奏中的藝術實踐，這些民間音樂逐漸被箏器樂化，漸而形成各派自成一格的箏樂曲目，如：主要依託於「河南大調曲子」與純器樂的「板頭曲」所傳承演變而成的『上樓』、『高山流水』等箏曲。又如：長期作為琴書音樂曲牌的伴奏樂器，與當地所謂「八板」[3]的器樂曲組合在一起，經過長期磨練與衍化，變成了由琴書音樂的前奏曲與間奏曲如：『天下同』、『降香牌』等曲牌；以及由琴書唱腔如：『疊斷橋』等唱牌所形成的可單獨演奏的古箏小品等。而以流傳的區域性、演奏風格、演奏技巧、代表性

[2]　大致從清代晚期至 1949 年。

[3]　「八板」是一種流行於民間各地方有著多種變形、變體，很有代表性的民間器樂曲。在中國各地廣為流傳並出現各種不同的變體；如，「大八板」、「十八板」、「八譜」等，這與中國民間音樂中不同樂種、不同流派、不同曲體結構的演奏加花原則是分不開的。

人物及代表性曲目等條件而言，箏樂藝術在發展過程中逐漸形成以地理區分各具特色的南、北兩大箏派之格局。音樂形象一般多以南派為細膩典雅、北派為剛健粗獷；約略細分為：南派泛指柔美委婉的潮州箏派、古樸優美的客家箏派（漢調箏派）、典雅細膩的浙江箏派（武林箏派）；北派則泛指粗獷明快的河南箏派（中州箏派）、剛健樸實的山東箏派（齊魯箏派）以及幽怨細膩的陝西箏派（秦箏）等。

　　在「五四」新文化運動的影響下，西方音樂大量傳入中國，專業音樂教育機構開始建立和發展。1948 年曹正先生（1920-1998）進入南京國立音樂學院教授古箏，開創了古箏樂器進入高等音樂學府的先河[4]。1950 年後，全國各高等音樂院校設立了古箏專業科目，一批原先從事民間音樂活動的藝人紛紛進入音樂學院擔任教職工作。這些根植於民間音樂的藝人，藉由音樂團體與藝術院校的工作實踐，使得古箏演奏從自娛性的抒發走向職業化。演奏場合從茶館、說書場、街頭或村鎮等表演場所轉入音樂廳，聽眾由較下層的市民或農民轉而面向廣大的社會大眾。這種時代的演進、表演場合和欣賞群體的變化，相對地影響箏樂創作在題材與審美趣味等方面的改變，如：『慶豐年』（趙玉齋曲）、『鬧元宵』（曹東扶曲）等箏曲作品，其創作題材反映了貼近民眾與社會生活的通俗內容。另一方面，也促使樂器本身產生一些新的改良，如：於 60 年代初新改

[4]　劉燕，〈管見中國古箏發展之軌跡〉，《中國音樂》，第 4 期，（民國 92 年），頁 69。

革成功的「Ｓ」型二十一弦箏[5]，其在音域的擴展、弦的質量以
及由絲弦代替傳統鋼弦等改變，對於音色、音域、音量、音律
與形制等方面都產生了相當程度的影響[6]。

　　「文化大革命」（1966-1976 年）期間，音樂完全屈從於政
治命令。由於「文革」時期只要求音樂為政治和政策服務，因
此造成這段時期的箏樂作品，許多標題的政治色彩很明顯，音
樂創作過於強調音樂的社會與政治功能，導致大量作品受到時
代的侷限。這一時期的箏樂作品大多收錄在《銀河碧波三十年
（二十一弦古箏名曲三十三首）》[7]或《1949-1979 年箏曲選線
譜版》[8]等曲集中。其創作題材反映出當時中國的社會變革和工
農業生產的社會風貌，從中可以體察到當時的政治氛圍。以歌
頌性為主要表現內容，反映群眾性與大眾化的群體力量為特
色，音樂情緒多為歡快、振奮與高亢的抒發類型。如：『豐收

[5]　王巽之、陸修棠，〈樂曲說明：『林沖夜奔』〉，《項斯華演奏中國箏譜
（第二集）》，項斯華・吳贛伯編著，第二版，（台北：達欣出版社，民
國 77 年），頁 151。

[6]　早期箏是鋼絃，漢代才開始有 13 弦，到了元明清三代，箏才由 13 弦逐步
發展成 14、15 弦，（16 弦為清末至民國初才出現，粵、閩兩省所創制），
鋼性堅硬，發音鏗鏘，但柔和感較不足。改良後的箏早先都用鋁鎳線絲包
纏，作法較繁複（第一層包柔軟的絨線，第二層才包鋁絲或鎳絲），近年
來才使用尼龍纏絃，音色較柔和：絃數由 16 弦發展為 21 弦，共鳴箱加以
擴大和美化，這樣的改良結果，在音域、音量、音色方面均有較佳的發展
潛力，如可奏出純厚古樸的《高山流水》更可奏出氣勢磅礡的《戰颱風》，
用同一副弦能奏出以上不同風格的曲調，亦只有尼龍纏弦才可辦到。

[7]　《銀河碧波三十年（二十一弦古箏名曲三十三首）》，（台北：學藝出版
社，民國 78 年）。

[8]　中國音樂家協會編，《1949-1979 年箏曲選線譜版》，（北京：人民音樂
出版社，民國 76 年）。

鑼鼓』（李祖基曲）、『戰颱風』（王昌元曲）、『洞庭新歌』（浦琦璋、王昌元曲）等箏曲作品，創作者以演奏者為主體，多數作品由演奏家所創作。作品類型以移植與改編佔較大的比例，演奏形式多以獨奏為主，也有少量的重奏曲。

　　從題材來看，傳統箏曲[9]以表現自然景色或歷史故事等文學性的題材為主要內容，與這時期反映群眾性的工農業生活的題材有很大的不同。以『戰颱風』為例，樂曲刻劃碼頭工人與颱風頑強搏鬥精神和場面，就是在社會背景變遷下的時代產物。而在古箏的演奏技法上，為了模擬出颱風呼嘯海浪洶湧的效果，創作者採用了雙手在琴馬兩側反向刮奏，以及扣搖[10]、雙抹、掃搖與長搖等技法，氣勢磅礡，十分傳神。另外，『東海漁歌』（張燕曲）和『戰颱風』則有異曲同工之妙。樂曲內容以連續的上、下行歷音伴奏號召性音調，以及雙手連續琶音或一指搖兩至三弦等組合技法來展現大海洶湧澎湃的畫面。

　　這個時期的箏樂創作因受到社會、欣賞心理、審美觀及政治等諸多因素所制約，雖然在題材方面僅限於以民歌、聲樂曲或民間音樂的創作素材；但由於受到西方音樂教育的薰陶，卻也因此形成箏樂演奏者在箏曲的創作內容上，對於演奏技法的開拓有著明顯的關注，開創了許多箏樂演奏的新技法與新形

[9]　指以流派為代表性的作品，如：河南箏曲『蘇武思鄉』、山東箏曲『四段錦』、浙江流派『高山流水』、潮州箏曲『寒鴨戲水』、客家箏曲『出水蓮』等。

[10]　即在右手拇指搖指的同時，左手食指夾箏弦，在箏碼與右手觸弦點之間先左後右，往返移動。

式，特別在左手的演奏技巧上，由傳統「以韻補聲」之左手吟、
揉、按、放的表現特點，演變成對於左手演奏技巧的高度開發。
箏樂演奏藝術的審美觀，進而傾向於對左右手演奏技法的平衡
發展。因此，「聲多韻少」的現象亦成為現代箏曲創作中所面
臨的新課題。

　　70 年代中期，中國政治與經濟體制改革開放政策的實施，
除了在社會與經濟等方面產生巨大的變化之外，同時，亦使得
8、90 年代以來，箏樂創作與演奏風格出現新的轉變。箏曲創作
出現結構複雜以及樂器組合形式多樣的重奏與協奏曲，專業作
曲家成為箏曲創作的主體，創作思想與審美趣味的變化，使箏
樂的表演與創作藝術產生新的發展進程。這一時期的箏曲，其
音樂風格明顯受到西方音樂理論的影響，如：在調式、音階、
結構與風格等方面都具有西洋音樂體系的痕跡。作曲家對作品
的體裁與形式結構，脫離了政治因素的制約，多根據自己的藝
術構思自由地進行思考和探索。一方面突破了傳統獨奏模式，
運用不同民族樂器與古箏進行各種大膽的組合，另一方面吸取
西方重奏與協奏的形式，嘗試古箏與西方樂器的新配器，以尋
求不同音響的新組合。如：雷雨聲為高胡、高音箏、低音箏所
編寫的三重奏『春天來了』；古箏與簫的『南鄉子』（譚盾）；
古箏與鋼琴的『雲裳訴』（周煜國）、『蜀籟』（徐曉林）。
民族樂器協奏曲創作的潮流始於 70 年代末，勃興於 80 年代[11]，

11　梁茂春，〈中國當代民族器樂創作發展四題──為「當代音樂建設學術研
　　討會」而作〉，《樂府新聲》，第 1 期，（民國 79 年），頁 25-27。

在古箏協奏曲的創作部分：古箏由傳統民族樂隊協奏，如：1980年創作的箏協奏曲『汨羅江幻想曲』（李煥之）；古箏由西洋管絃樂隊協奏，如：『暗香』（羅忠鎔）、何占豪的『孔雀東南飛』、『臨安遺恨』、『西楚霸王』、『陸游與唐琬』等，其中『陸游與唐琬』更加入了混聲合唱；而『迴旋協奏曲』（王樹）則是以雙箏（一位演奏家彈兩台箏）搭配交響樂隊的創作等。而描繪中國邊緣地區少數民族音樂風格和借鑒其他民族樂器演奏技法的作品，亦是這一時期顯著的特點之一，如：採用新疆民歌音調創作的『西域隨想』（王建民）、『雲嶺音畫』（王中山）；借鑒民族彈撥樂器古琴演奏技巧的獨奏曲『鐵馬吟』（趙登山）以及運用印度西塔琴音樂特色為創作基調的『西塔爾風』（趙咏山）等，皆為箏曲創作與配器帶來了新的嘗試與思考空間。

二、20 世紀台灣箏樂的發展概況

　　台灣的箏樂發展始終是和中國大陸牽連一體的，近半個多世紀以來，台灣箏界一直漸進地依循中國大陸箏樂的軌跡發展[12]。台灣箏樂的發展歷經早期民間樂社的百家爭鳴、專業音樂學院的設立以及政府於解嚴[13]後對大陸政策的改變，使得台灣箏樂的發展經由兩岸三地的交流，得到蓬勃的發展。早在兩岸開放以

[12] 黃俊錫，〈深植台灣箏樂文化〉，《藝術觀點》，第 24 期，（民國 93 年 10 月），頁 34。

[13] 國民政府於 1987 年 7 月 14 日解除戒嚴令。

前，台灣就已藉著唱片錄音或輾轉由海外取得筝曲手抄譜以獲
得筝樂相關資訊。所獲取的資料來源除了來自對岸大陸的有聲
資料及樂譜等筝樂訊息外，其他亞洲地區的筝樂演奏者如：陳
國興、歐陽良榮等亦相繼來台演奏與教學，間接地將二十一弦
筝的樂曲創作風格、演奏手法及樂器形制等傳入了台灣。然而，
在二十一弦筝方面，主要是跟隨著大陸的步伐發展[14]。據吳旻靜
《民國七十年代台灣筝樂創作的風格與發展》的研究中將民國
70 年代[15]台灣的筝樂創作風格及特色，分為三個方向：一為傾
向傳統風格的梁在平創作曲[16]；二為受大陸浙江筝派創作手法、
演奏技巧影響的創作曲；三為專業作曲家創作的現代筝曲。

　　80 年代以來的筝樂創作，雖然大多延續大陸浙江派創作與
演奏技法的風格，然而，隨著兩岸對外開放和觀念改革，部分
作品在其創作題材和主題上有了更豐富的發展，其音樂語言和
藝術風格轉而關注以台灣本土素材為取材對象，其作品標題逐
漸從「大中國民族」轉為「台灣」意涵，樂曲內容多描繪台灣
的山水文化[17]，如：『月桃香滿月桃山』（魏德棟／1982 年）、
『花之舞』（黃好吟／1986 年）；或為個人情感的抒發，如：
『心願』（黃好吟／1982 年）；或為個人遊歷的紀實，如：『暮

[14] 吳旻靜，《民國七十年代台灣筝樂創作的風格與發展》，（中國文化大學
藝術研究所音樂組，碩士論文，民國 90 年 12 月），頁 152。

[15] 指二十世紀 80 年代。

[16] 梁氏的筝樂創作風格以運用古琴演奏技法、著重左手表韻技法等創作手法
為代表。

[17] 楊佩璇，〈從目前台灣女性筝樂演奏者的筝樂作品看台灣筝樂創作的新定
義——以筝曲『Rhapsody in Jazz』為例（三）〉，《北市國樂》，第 212
期，（民國 94 年 9 月），頁 9。

春三月醉花陰』（蘇秀香／1984 年）等，皆與台灣人民的現實生活緊密相連，箏樂創作的題材已逐漸脫離大中國化的意識形態，轉而朝向多元化的個人風貌發展，真實地反映了創作者生活的年代。

另一方面，西方近現代各種作曲技法，除了在鋼琴、西洋管絃樂作品和聲樂作品中得到運用之餘，民族器樂的創作中，也出現使用西式新技法寫成的作品。同時，一批學習西方作曲理論背景的作曲家加入箏樂創作，他們除了借鑑西方現代作曲理論與創作技法之外，更大膽的探索樂器新的表現性能和音響效果，從作曲家的角度嘗試與研創古箏演奏技巧的各種可能性，企求創造出不同於以往的音響色彩，如：『尋幽曲』（盧炎／1986 年）、『秋之旅』（張邦彥／1986 年）、『溯』（李子聲／1986 年）等。

台灣的箏樂發展與創作，長久以來依循於中國大陸的腳步，直至二十世紀 80 年代末，因學習西方作曲理論背景的作曲家加入箏樂的創作，而使得台灣箏樂表現風格逐漸有別於大陸的箏曲創作模式。另一方面，由於長期受到西方專業音樂教育體制的訓練與薰陶，箏樂的演奏形式，除了在技巧上有長足的發展外，在音樂的審美觀上，也因受西方音樂技巧導向的影響，對箏樂演奏的審美標準，產生了一連串以西方樂器演奏標竿為準則的新認知與新要求，如：對音準與節奏的要求嚴謹、對音色與力度要求細密以及對技巧的掌握要求完美等。

　　在西方音樂發展史中，隨著二十世紀科技迅速的發展，資訊媒體以及運輸的發達使得東西方的差距愈來愈少，音樂也從晚期浪漫樂派的華格納、理查史特勞斯等人的作品中的騷亂不安，發展出有如荀白克以及貝爾格的作品中更不調和、極端音域、支離破碎的表現主義，進而產生無調性音樂，甚至造成後半世紀音樂全面「解構」的發展[18]。許多現代作曲家將沉寂了相當長歷史時期的六種教會調式、各國民族地方音樂中的不同調式以及大小調等，不斷地進行了新穎的嘗試與突破，使得音響效果上，不再僅僅呈現出原始狀態的質樸與單純，而在調式思維基礎上，發展出更多新的音階素材、技法與理念原則，創造出內容與風格的多種呈現，如：非調性作曲法——採用調式、複調、無調、十二音列、電子音樂、具象音樂與不定型音樂等創作技法，製作所謂「前衛」或「實驗」音樂。作曲家以其特有的見解與獨特的創作手法，運用新的音樂語彙揭示了人類社會與自然界發展的一些規律，反映二十世紀人類的思想情感。

　　這一現象反映在 90 年代以後的筝曲創作，當代的筝樂曲目，由於受到國際思潮的影響，將筝樂作品的標題與內容推衍至國際性的舞台。這一類趨向的作品愈來愈多，如：『迷宮‧消遙遊 III』[19]（潘皇龍／1992 年）採「開放形式」（可變形式）記譜，所以它的形式與演出長度是不固定的。作曲家給予演奏

[18]　朱家炯，〈觀想作曲家錢兆熹的音樂世界〉，《音樂月刊》，第 227 期，（民國 90 年 8 月），頁 37-40。

[19]　「迷宮、消遙遊」系列作品為作曲家潘皇龍於 1988 年，為各獨奏樂器創作獨奏樂曲與重奏樂曲的第一步，首先寫了豎琴獨奏曲。

者共同創作的任務，音樂形象的刻畫隨著演奏版本的不同，因此產生不同的多樣面貌；又如：『凝』（李志純／1998）以紀念其作曲恩師 Prof. William Albright 而作。其作品的標題是 W. Albright 倒反拼音，代表的是他不按牌理出牌的一生[20]。其樂曲內容中所呈現出節奏的多樣化與音樂線條的特殊韻律，皆反映出箏樂創作的另類風格。

三、21 世紀箏樂發展的趨勢

箏樂的創作有著流派或時期的區分，且各有其地域性與時代性。隨著資訊的發達、溝通管道的周全，以及世界各地文化的價值逐漸被重視，這一切促使新世紀箏樂創作的音樂語彙更具世界性。音堆、多調性、泛調性、自由無調性、十二音序列、微分音、偶然音樂與系列音樂等現代作曲技法，和民族音樂中某些因素結合，產生了新的創作質素。在千禧年的交替中，隨著民族國家的相對式微，與新多元文化主義的發展，箏樂在創作方向擺脫了傳統與文化的基準，其創作內容變得更寬廣。

21 世紀的箏樂創作走向現代前衛音樂創作的規格，作曲家為了求新、求變，不但樂器演奏技術時有拓展，就連音樂的語法也日新月異，極盡陌生化之能事，甚至已超過音樂家的表演技巧所能演出的界線。如：節奏的不規則形態、音堆的廣泛運

[20] 李志純，『凝』，《台灣現代箏樂作品集 I》，葉娟礽編，（台北：采風國際文化事業有限公司，民國 93 年），頁 15。

用、重新探討音色的可能性、或吸收若干民族的民間音樂特色
融入於現代音列音階中等。現代音樂的影響不限於吸收某些新
技法，更重要的是創作者從一些傳統觀念中解脫出來，探索新
的領域、追求新的突破與新的可能性，開創出許多堪稱「前衛」
的新箏樂作品，如：『八卦』，作曲家在創作中以八卦為題，
演奏者隨卦走動，但是音樂不停止；如：『貓嬉』，作曲家以
新的記譜法，用於不確定的音樂，包括比例或圖解的記譜模式
等。這些新世紀的箏樂創作，其特徵可以歸納如下：

（一）多元的創作題材

1. 絕對音樂類──「絕對音樂」又稱「純粹音樂」（pure music），指作曲家在創作時，並未刻意用音符去描寫客觀的事物或蘊含文學性的內容[21]，如：『給古箏及弦樂四重奏的幻想曲』（金希文／2000 年）；為箏與鋼琴之二重奏『色 III』（李子聲／2005 年）等。

2. 擬物標題類──其創作動機是運用音樂來表達人、事、物的性格、肢體動作或特性等，如：『貓嬉』（李元貞／2003 年），創作理念來自於對場景、實務的刻畫與模仿，藉由箏樂的創作過程中，將貓兒嬉戲的行為樣態轉移至抽象的音樂表達中。

3. 特殊意涵類──如：『皂雲飛』（梁銘越／2000 年），借用南管曲牌『皂雲飛』之曲牌名為意象，而未完全照南

[21] 崔光宙，《音樂學新論》，（台北：五南出版社，民國 82 年），頁 148。

管音樂的原則[22]；『歌賦』（許雅民／2001 年），利用歌仔戲音樂中的七字仔、都馬調以及哭調等旋律做為素材，再以重疊的手法在調性及整體的色彩上做變化，以期將歌仔戲音樂中人聲吟唱的精神以箏的音色和特性表達出來；『原住民系列作品 IV』（錢善華／2001 年），以阿美族、雅美族、布農族的音樂為素材創作，加入排灣族鼻笛、泰雅族口簧琴伴奏；『Crush ～ for Soprano Saxophone and Zheng』（Michael Sidney Timpson／2003）作曲家以 crush 來當作標題，帶有多種理論與情感內容上的意義；『三疊──趣、夢、亂』（盧亮輝、樊慰慈／2003 年），以客家山歌素材為基礎，輔以爵士藍調般的變化半音，發展而成一種五聲的人工調式。

4. 異國風與民族文化題材類─如：為表現深藏在中國西南古老民族「納西族」特色的『三令──水、祭、舞』（陸橒／2003 年），該民族所使用的東八文，是世界上唯一仍活著與仍被使用著的象形文字；『Rhapsody in Jazz』（楊佩璇／2003 年），以爵士樂藍調音階以及混合半音結構為定弦架構，塑造一種即興式的爵士樂創作。

5. 大自然景物標題類─如：『音湖行』（蘇秀香／2001 年），描繪花蓮高農園藝科花園中有一漂亮的人工湖，時見師

22　《名家名曲──台灣箏樂篇，好吟古箏演奏會節目單》，民國 92 年 9 月 17 日-10 月 2 日全省巡迴演奏會，頁 26。

生搖櫓泛舟其上。湖面波平如靜，倒影歷歷，斯情斯景
「音湖行」之創作自此醞釀[23]等。

（二）定弦排列概念的擴張

傳統的古箏定弦多建立在以大二度和小三度的五聲排列基
礎上，當代箏曲的創作儘管風格不一、手法多樣，但皆有一明
顯的共同特徵，即改變古箏的傳統定弦，以達到音樂語言及創
作技法上的突破。作曲家們藉由不同類型的五聲、六聲（全音）、
七聲自然音列、半音音列以及少數民族的特殊調性音列，甚至
採用一些人為的音列調式進行設計與組合，如：『貓嬉』以微
分音音高定弦，見〈譜例一〉[24]；『三疊——趣、夢、亂』以客
家山歌素材為基礎，甫以爵士藍調班的變化半音，發展而成一
種五聲的人工調式（D-#F-G-bB-#c-d）[25]；利用歌仔戲音樂中的
七字仔、都馬調以及哭調等旋律做為素材，再以重疊的手法在
調性及整體的色彩上做變化，以期將歌仔戲音樂中人聲吟唱的
精神以箏的音色和特性表達出來的『歌賦』，見〈譜例二〉[26]；
『Rhapsody in Jazz』，以爵士樂藍調音階以及混合半音結構為
定弦架構，見〈譜例三〉。

[23] 蘇秀香，《箏壇空前創作——單箏雙人四手聯彈〈音湖行〉古箏二重奏》，
（台南：晨園琴箏社，民國 93 年），頁 2-4。

[24] 李元貞，『貓嬉』，同註 20，頁 40。

[25] 《樂壇新勢力：葉娟礽古箏獨奏會節目單》，民國 94 年 4 月 24 日-5 月 5
日全省巡迴演奏會。

[26] 許雅民，『歌賦』，《台灣箏曲創作選暨黃好吟箏樂文集》，黃好吟編撰，
（台北：大陸書店，民國 94 年），頁 122。

〈譜例一〉

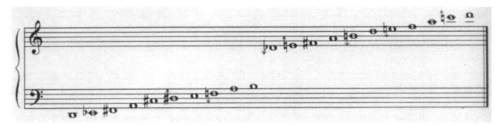

〈譜例二〉

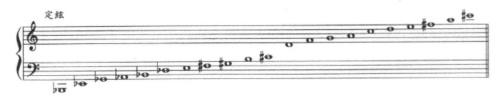

〈譜例三〉

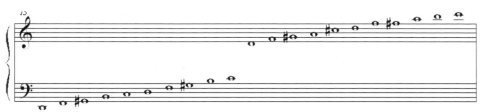

（三）節奏的發展

20 世紀音樂中節奏意義的增長，使 21 世紀的創作者以新的觀點來看待節奏問題，除了變換傳統拍號其基本強弱規則的模式，如：將三拍子為強─弱─弱、四拍子為強─弱─次強─弱的基本規則，加以重新設計與排列，對於使用如五拍子、七拍子等奇數拍號；或是將各種連音節奏形成與節拍的二對三、三對四、五對二等對置現象；甚至完全捨棄拍號與小節線，改以秒數做為音符實質的依據等，已成為當代箏曲創作中，節奏設計上的常規技法。因此，對於聽眾而言，當代的箏樂作品中，音樂的節奏不再是一種固定而穩重的律動，它隨時都可能有超乎人們習慣或想像的結果，已與過去的箏樂風格產生了截然不同的風貌。

1. 拍號的改變頻繁

在樂曲中常出現使用多種拍號頻繁轉換交替出現，如：『三疊──趣、夢、亂』以 4/4、5/4 不等的節拍變換，見〈譜例四〉[27]。

[27] 譜例來源：盧亮輝、樊慰慈，〈三疊：趣、夢、亂〉，《台灣箏樂創作之回顧與展望學術研討會論文》，國立台灣藝術大學，民國 92 年 10 月，頁 4。

〈譜例四〉

2. 爵士樂節奏的運用

　　切分節奏與不平整的節奏是爵士樂中所特別強調的特色，如：在樂曲中強調並運用重音改變和多樣化的節奏形態的『Rhapsody in Jazz』，見〈譜例五〉；『楊佩璇箏樂作品集 I：台灣歌謠采風篇之六月茉莉』（楊佩璇／2002 年），見〈譜例六〉。

〈譜例五〉

〈譜例六〉

3. 不使用拍號記譜的無節拍

　　作曲家以拍子的劃分以及拍子的組合來認識拍子和節拍，
亦同時發展出使用如：改變節拍和非傳統節拍的方式。而現代
音樂作曲家使用「無節拍」的方式，即其節奏樣式和節拍組織
無法藉由聽覺感覺出來，如：「白水台」，見〈譜例七〉[28]；『貓
嬉』以時間標示各個樂段演奏長度的等值，見〈譜例八〉[29]。

[28]　陸橒，『三令』，同註20，頁26。

[29]　李元貞，『貓嬉』，同註20，未標頁數。

〈譜例七〉

＊　近泛音點演奏

＊＊左手按弦後向右擦弦，以產生摩
　　擦的聲音

〈譜例八〉

4. 多節拍

與多調性相同的節拍為多節拍，即同時使用二個或更多聽覺上可分辨的拍號。如：『三令──水、祭、舞』在兩個聲部使用不同拍號進行，見〈譜例九〉[30]。

〈譜例九〉

（四）記譜法的變遷

圖形譜放棄傳統的音樂記譜法，而用幾何圖形的樣式和設計來或多或少地提示音樂應該如何被演奏。如：『貓嬉』，見〈譜例八〉。

[30]　同註 28，頁 34。

（五）新音響的開發

20 世紀 8、90 年代，在箏樂演奏技法上運用新音響的嘗試與探索，已有許多先例，如：『情景三章』（徐曉林），快速撥彈無音高區的弦；『幻想曲』（王建民），用掌擊弦、擊琴面板、指間扣擊琴板；『劍令』（徐曉林），將拍手聲響運用於箏樂演奏中；『孔雀東南飛』（鄭德淵），使用了在前岳山右側刮奏所產生的音響等。

當代箏樂發展的一個主要特點，就是對「音響」這一表現要素有諸多的想像空間。特殊音響已不再躲在旋律、節奏與和聲的身影後面，充當一個輔助性的陪襯角色，而是具有了更加重要的地位。如：『三令』，以絃樂器的弓來拉奏古箏低音弦，藉以模仿東巴在舉行儀式時，祭司唸頌祭文時的呢喃；『貓嬉』中的「甲步」、「摘」、「掐捏指」等，皆為表達貓兒的動作與樣態所設計的特殊音響；『六月茉莉奇想曲』（張儷瓊／2002年），以指甲甲腹拍擊低音琴弦，用以模仿原住民口簧樂器；『楊佩璇箏樂作品集 I：台灣歌謠采風篇之天黑黑』（楊佩璇／2002 年），以拍弦及雁柱左側無音高區的括奏等音響來描繪打雷的情境等，這些新音響的運用皆豐富了箏樂的表現力。

（六）配器的新體裁

箏樂創作除了在題材內容與創作技法上有相對的擴展外，作曲家對作品的體裁與形式結構等，除了突破傳統獨奏模式，

運用不同東西方樂器與古箏進行各種大膽的組合外，更嘗試新穎與多樣的組合，不拘一格地積極開發新的配器音響，如：

1. 人聲的運用

一些作品將人聲作為與樂器平列的一個聲部，以發揮其特殊的作用，如：『戲 II』（陳曉勇／2005 年），箏伴隨著人聲最初的獨白形式進入後，兩者漸漸融合為一體，稍後又各自展開。人聲的運用宛若古詩歌所抒發的感情，藉由音樂的表演形式得到再現與展開。

2. 配器新組合

如：『給古箏及弦樂四重奏的幻想曲』，以西式新音樂作曲理論所創作的箏與弦樂四重奏；古箏與薩克斯風的作品『Crush』；古箏四手聯彈『音湖行』，在一部箏上的兩人四手聯彈；『原住民系列作品 IV』，加入排灣族鼻笛、泰雅族口簧琴伴奏等。

小結

創作者經由箏曲創作的經驗，在舊的方式與改變的力量兩者連續不斷的妥協中，要求樂器作更多的表現，並尋求古箏樂器的極限。他們跨越過去創作的界線，激發了無數定弦系統的發展，為樂器增添一些大膽的跳躍與戲劇化的對比，用以得到更多錯綜複雜的音樂。而音樂本身觀念的改變，讓箏樂演奏藝

術的未來產生了些許微妙的威脅，現代作曲家正熱烈地努力發
展音樂作品的情緒影響力，希望將音樂的語言推到新的領域。
現在，作品的結構改變了，也同時代表著演奏音樂嶄新時代的
來臨。

第二節　音樂傳播流通的管道

　　音樂的存在，是一種動態的存在，其形態特徵與其相伴的
文化行為直接相關。樂器作為其中最為典型的物化形態，不僅
反映樂器上的樂音形態，更重要的是反映了音樂的操作演奏技
能、制作工藝與文化觀念等[31]。而音樂發展的基礎，則必須仰賴
音樂的傳播，沒有音樂傳播，就沒有音樂的發展與流傳。例如：
原始音樂的傳播方式多以口頭傳播、表演傳播以及參與性傳播[32]
等為主要模式；當文字、竹簡與造紙的發明，即形成人類信息
技術的萌芽，亦導致記譜法的出現，自此，音樂的傳播活動與
形態就較原始時代有更進一步的展開。隨著科技文明的發明與
演進，音樂的傳播方式更多樣化了，如：透過影音傳播（機械
錄音、數碼錄音……）、空間傳播（廣播、電視）或網路傳播
等媒介的傳播形態。

[31]　楊紅，〈中國音樂的老傳統與新傳統之變異──從民族器樂的發展談起〉，
中國音樂研究在新世紀的定位國際學術研討會論文集上冊，（北京：人民
音樂出版社，民國91年3月），頁178。

[32]　指閒暇娛樂性的城鄉絲竹樂、民俗生活性的歌會、婚喪禮儀音樂，宗教性
的寺院道觀音樂等音樂活動。

　　筝樂藝術的發展受其傳播方式的影響和制約，相對帶來了筝樂傳承關係上的特殊模式。隨著筝樂藝術發展的進程，其音樂文化的傳播流通管道也越來越多樣化，如：口傳心授傳播方式的原始形態、學校音樂教育的樂譜傳播形態、音樂唱片與其他媒介（印刷、電子媒介）的大眾傳播形態、劇場與音樂廳的傳播形態和音樂的網路傳播形態等。從音樂發展的角度看，音樂傳統的延續與音樂文化的交流也必須通過傳播方式的不斷更新，來促進音樂的發展和繁榮。

一、筝樂傳播的原始形態

　　傳統民間器樂的原始傳播形態主要是以各種民間樂社，因其不同目的而形成的不同規模、不同性質與不同形式的音樂活動為依據，如：閒暇娛樂性的城鄉絲竹樂，民俗生活性的歌會、婚喪禮儀音樂以及宗教性的寺院道觀音樂等[33]。古筝作為民間器樂裡的一個分支，亦根源自相同模式的傳播形態。這種古老而原始的傳承方式具有強勁的生命力，是一種集體參與行為和自我意識創作相互融合的音樂文化。

　　20 世紀初，隨著辛亥革命、五四新文化運動的影響，引起文化思潮的變革，激發了知識份子創作意識的覺醒，並出現了一些民族器樂社團，如：「國樂研究社」（1919 年）、「大同

[33] 席強，〈當代民族器樂的傳播〉，《中國音樂》，第 2 期，（民國 84 年），頁 25。

樂會」（1919 年）、「國樂改進社」（1919 年）等。他們定期進行器樂練習，傳授知識技藝，並在傳統的基礎上創編樂曲，通過不定期的演出擴大社會影響[34]。如：趙玉齋（1923 年-），根植於民間的古箏藝術大師，1943 年考入王殿之擔任社長的「東魯雅樂社」，專攻古箏、揚琴、京胡等樂器演奏[35]。他們不僅整理傳統樂曲與改良樂器，部分樂社還編印樂譜、樂訊或樂刊，交流技藝並傳播信息。這種民間自發的、集體與社會性的音樂活動，藉由傳統箏樂文化的傳承與發展，逐漸形成一種音樂教育普及化的社會風氣。

　　這個時期的箏樂藝術發展在通過民間、文人及職業班社等的實際傳承過程中，主要依靠兩種方式：一種是由民間藝人世世代代口傳心授而傳承下來，另一種則是使用某種書面形式紀錄下來，如：工尺譜或二四譜，而曲譜在傳承過程中只是輔助、參考和備忘的作用[36]。

（一）口傳心授的傳承

　　傳統音樂面對面口傳心授式的傳承，歷來講究「直系」關係的傳承，即箏曲的技藝傳授以嚴格的師承關係為依據，透過這類傳承形式的基礎，而建立一套具有悠久歷史關係的演奏曲

[34]　同註 31，頁 169。

[35]　趙玉齋，〈趙玉齋簡介〉，《名家古箏【山東箏】一代宗師：趙玉齋大師》，趙玉齋古箏，（九州 ISRC CN-A65-02-499-00／A・J6，未標出版年）。

[36]　吳犇，〈琵琶音樂與其社會背景〉，《中國音樂學》，第 2 期，（民國 81 年 4 月），頁 57-60。

目、技藝、人際關係和傳播方式。受傳者藉由這樣的傳承關係
中，學習並掌握對每首樂曲在技藝與風格上的特殊意涵，並由
此而演變成地域性、師承關係以及傳播媒介的等流派系統，如：
河南筝派代表人物——曹東扶（1898-1970 年），自幼隨父習藝，
由於家境清寒，其父常帶他四處賣藝，經常出入茶館、酒肆等
場所。當時大調曲子在南陽一帶非常盛行，經常有來自各地方
的人在茶館演唱，曹東扶在這種民間音樂的氣氛中受到薰陶，
產生了濃厚的興趣，遂拜「曲子場」的馬舒章、徐金山學唱大
調曲子和彈奏古筝，隨其他曲友學習三弦和琵琶[37]。

（二）書面紀錄的傳承

從民族器樂曲歷來的記譜方法和傳播原則來看，任何一種
曲譜的產生，都不是孤立的存在，而是與它們流傳的文化背景、
藝術型態以及表演方式相聯繫的。而音樂的記譜也經歷了由簡
單到複雜，由萌生到體系化的發展過程，以歷代出現過的記譜
法，如：文字譜、減字譜、工尺譜以及打擊譜等樂譜體系來看，
傳統曲譜並不以絕對的音高、時值或節拍等因素，作為唯一選
擇與傳播標準，它們往往是與音樂的形態、傳授方式以及技藝
手法相聯繫著的[38]。以筝樂的傳承方式而言，據曹正先生珍藏的
資料中有魏子猷先生編輯的《中華樂器》和《曲譜》等樂譜形

[37] 樊藝鳳，〈河南筝樂考略〉，《交響》，第 4 期，（民國 83 年），頁 40。
[38] 席強，〈民族器樂曲的傳播與傳承〉，《中國音樂》，第 2 期，（民國 82
年），頁 19。

式，而婁樹華在《古箏譜‧序》（曹正編）一文中曾對魏子猷的傳統教學予以描繪：

> 「先行讀了箏曲以後，再從而實行彈箏，讀一曲、彈一曲，循其指示的方法，漸漸地前進，這種方法，是在使學者讀會一個箏曲，即彈會了一首箏曲，絕對沒有獵等而進和略廣而荒的毛病，誠可為中國傳統流派的音樂教學之方法也。」[39]

　　由於演奏地點與形式的差異，傳統箏樂在演奏與記譜上，大多強調即興的演奏能力與技巧[40]；在記譜上，很多樂譜的實際風格韻味並不能從視譜得到了解和掌握，音樂表現傾向於注重樂譜演奏時的靈活運用，即音樂在演奏時，樂譜只是輔助的作用，注重的是培養接受者「熟能生巧」的能力[41]。這種傳播行為由於接受者的接受條件、接受方式、自我意識和自我體驗等方式的差異，或在實際的演奏過程中，因不同的場景與個體的即興創造等因素，而凸現出對所傳之樂的變異。因此，常會造成重悟輕譜或求意略形的現象。但是，從另一個角度來看，傳統箏曲中各種即興的潤飾藝術以及接受者的即興創造能力，亦形

[39] 同註 37。

[40] 流傳於各地的說唱曲種、器樂樂種以及民歌曲調等音樂素材，經過藝人們結合自己的閱歷、經驗、修養、技法等，透過長期於演奏實踐中集體或個人的改編或創作，這些民間音樂逐漸被箏器樂化，漸而形成各派自成一格的箏樂曲目。

[41] 傳統箏曲中常見同一首樂曲，有許多不同演奏版本。

成了它們在音樂形態上如：節奏的彈性意義、記譜的相對性與
演奏的即興性等特殊風格。

二、西式音樂教育下的樂譜傳播形態

　　在「五四」新文化運動的影響下，西方音樂大量傳入中國，
專業音樂教育機構開始建立和發展，此時期先後出現了一些大
專學校的音樂系、科。

　　1919 年，蔡元培首聘山東諸城派琴家王露到北京大學主教
古琴、琵琶，民族樂器開始逐步進入高等音樂學府。1948 年曹
正先生（1920-1998）進入南京國立音樂學院教授古箏，開創了
古箏樂器進入高等音樂學府的先河[42]。其設計了箏演奏的指法符
號，並將工尺譜譯為簡譜和五線譜。率先統一規範使用古箏演
奏技法中的符號[43]。1950 年後，全國[44]各高等音樂院校設立了古
箏專業科目，並出版了《古箏彈奏法》（曹正著），《箏曲選
輯》（趙玉齋編）等教材[45]。

　　台灣箏樂發展始終是和中國大陸牽連一體的，據鄭德淵《中
國箏樂現代化：其沿革及變革之研究》的記載：1957 年國立台
灣藝術專科學校（今台灣藝術大學）成立音樂專修科國樂組，
1969 年中國文化學院（今中國文化大學）舞蹈音樂專科亦設國

[42]　同註 4。
[43]　同註 42。
[44]　指中國大陸。
[45]　同註 1，頁 853。

樂組，將古箏教學納入正規教育體系。其傳承系統在專業科班分工細密的音樂教育模式下，逐漸發展出依賴記號與曲譜傳承的學習方式。由於教學上的需要，傳承方式已不再是以口傳為主，曲譜為輔，而是更多地發揮曲譜的作用。

　　台灣早期的箏譜，大多為老前輩們由大陸攜入的手抄樂譜，抄寫由老師傳承之樂譜是學箏者之一項非常重要的工程[46]。印刷術的發明，成為音樂傳播的生力軍，音樂出版更見突飛猛進，樂譜和音樂生活的風行與印刷使得作曲家、演奏家以及音樂相關訊息等的聽眾日廣，知識更淵博。隨著傳播信息日豐，音樂學習者相對地希望對音樂相關資訊能獲取更多的訊息與了解。

　　受到西式音樂教育、鋼琴、其他西洋樂器以及音樂文化的影響，如：新的記譜法—五線譜與簡譜、樂器的演奏技巧和西洋音樂的基本理論知識等，不但在學校裡傳授，更在社會上逐漸傳播開來[47]。簡譜與五線譜等現代譜式，已漸漸取代傳統的工尺譜或二四譜等記譜方式。如：以五線譜版創作出版的徐曉林的《箏曲集》、王中山的《箏曲集》、王建民的《古箏曲集》、以及張儷瓊的《六月茉莉奇想曲》等；葉娟礽編的《台灣現代箏樂曲集I》、黃好吟編撰的《台灣箏曲創作選暨黃好吟箏樂文

[46]　林月里，〈從台灣早期箏樂環境看董榕森先生的箏樂作品〉，台灣箏樂創作之回顧與展望學術研討會論文，民國92年10月25日，頁13-14。
[47]　楊佩璇，〈陸華柏之十首劉天華二胡曲鋼琴伴奏的研究〉，（中國文化大學藝術研究所音樂組，碩士論文，民國85年12月），頁9。

集》、楊佩璇的《楊佩璇箏樂作品集Ⅰ：台灣歌謠采風篇》等箏
樂作品，線譜版箏曲集已成為一種樂譜記譜傳播趨勢。

三、音樂廳與劇場形式的傳播方式

　　西洋音樂技術、音樂體裁表演形式的傳入，除了對新音樂
運動具有啟蒙意義，更影響了傳統民族器樂的表演形式[48]。使得
一些民間音樂在創作、表演、樂器製造、音樂教育甚至音樂思
想等方面發生了許多變化。

　　當代社會各種劇場、音樂廳的出現，以及大眾傳媒其多樣
化媒體的介入，對箏樂藝術的傳播與過去口傳心授為主的傳播
方式產生了很大的衝擊。以往透過民間性的演出場所、演奏方
式、曲目類型、樂器型態與傳授方式等傳播的傳統箏樂藝術，
運用了西方音樂中的某些創作方法和思維模式，都被改為以新
型舞台音樂會傳播表演的發展模式而繼承。這種舞台文化的傳
播，使得箏樂藝術的表演形式從舊有的街頭巷尾、農舍堂室走
向固定的劇院場所。獨奏、重奏或合奏的小型室內樂以及協奏
曲形式的大型音樂會，充實了人們的社會文化生活。以箏樂表
演的形式而言，箏獨奏的音樂會，如：〈李萌古箏獨奏會〉[49]、
〈樊慰慈箏樂演奏會〉[50]以及〈林玲古箏獨奏會〉[51]等，全場皆

[48]　同註 47，頁 12。
[49]　《李萌古箏獨奏會音樂會節目單》，民國 81 年 11 月 10 日，台北國家音
　　樂廳。
[50]　《樊慰慈箏樂演奏會音樂會節目單》，民國 82 年 6 月 9 日，台北國家演
　　奏廳。

以獨奏形式展現，強調不同風格流派的箏曲藝術表現特色；由民族器樂配器的形式，如：〈黃俊錫古箏演奏會〉[52]由台南藝術學院中國音樂學系小組樂隊伴奏等，藉由民族小樂隊的配器，豐富箏曲的和聲效果；以西洋樂器的配器形式，如：〈黃好吟古箏演奏會〉[53]以鋼琴、豎琴等樂器伴奏與〈楊佩璇古箏演奏會〉[54]由嘉義師院室內樂團伴奏等，嘗試以中西合璧的新音響效果，呈現出箏樂表演形式演奏的多元風貌。另外，大型箏樂團的表演形式，如：〈南藝箏樂展〉[55]的國立台南藝術學院箏樂團與〈華岡藝展〉[56]的華岡箏樂團等表演形式，強調箏樂各聲部間協調與獨立的音樂表現。

　　箏樂表演形式接受與吸收了西方音樂的影響，包括音樂創作、演奏技法、表現型態、基本觀念與教育體制等，透過交流、融合和發展並傳承下來，建立了新的樂器音響與新的審美要求。就性質來看，它們已是一種具有一定時代特徵的新音樂藝術形式，傳統箏樂原根植於民間音樂，為茶館音樂文化的一部分，演奏的活動是民間藝人生活的一部分；然而，

[51]　《林玲古箏獨奏會音樂會節目單》，民國 84 年 6 月 26 日，台北國家演奏廳。
[52]　《黃俊錫古箏演奏會音樂會節目單》，民國 88 年 12 月 10 日，台南成功大學鳳凰樹劇場。
[53]　《黃好吟古箏演奏會音樂會節目單》，民國 81 年 3 月 22 日，台北國家音樂廳。
[54]　《楊佩璇古箏演奏會音樂會節目單》，民國 88 年 6 月 15 日，台北國家演奏廳。
[55]　《南藝箏樂團音樂會節目單》，民國 90 年 6 月 6 日，台南國立成功大學光復校區成功廳，。
[56]　《華岡藝展音樂會節目單》，民國 91 年 5 月 7 日，台北國家音樂廳。

目前音樂學院或專業團體的傳統筆樂表演，卻是屬於異化了
的音樂活動，它是舞台音樂會表演、專業音樂活動與職業化
的藝術形式。或許經由音符的傳承，旋律並沒有改變多少，
但是，演奏的場所與演奏者的身分已有不同，更重要的是它
的文化意涵亦因而改變了[57]。

這種變化意味著樂種作為社會經濟價值的確定與提高；其
次標誌著該樂種在藝術上的成熟、定性與社會的認可[58]。這類劇
場音樂會的傳播方式，使表演者與欣賞者形成面對面的雙向交
流，交流情感更加直接而自然。傳統器樂的音樂會表演形式，
自本世紀初，它們由過去自娛自樂性的活動狀態，轉變為以城
市音樂發展相適應的新型文化格局，這不能不說是一個時代性
的轉折[59]。

四、媒體與科技的傳播形態

19 世紀晚期，由於人們努力尋求新的觀念、新的手段與新
的感覺，伴隨著社會與技術的變革，因而導致了 20 世紀初一
連串新事物的發明，如：1923 年人類首先用電視的方法播放影
片、1936 年英國廣播公司創建世界第一個電視台並首播電視節
目、1954 年彩色電視誕生以及 1956 年跨越大西洋的海底電纜

[57] 楊佩璇，〈從目前台灣女性筆樂演奏者的筆樂作品看台灣筆樂創作的新定
義──以筆曲『Rhapsody in Jazz』為例（四）〉，《北市國樂》，第 213
期，（民國 94 年 10 月），頁 13。
[58] 同註 31，頁 181。
[59] 同註 33，頁 27。

架設成功等科技上的一大躍進。在這個時期，有一個重要的傳播新特點，即大眾傳播媒體（唱片、電台、電視台）已經介入了音樂傳播，致使音樂傳播的時空距離空前拉大。音樂對社會的作用（無論是所謂正向作用還是負向作用）效應日趨明顯和突出[60]。

　　箏樂的發展進程自民國三十八年政府遷台後，與中國大陸為隔著台灣海峽的兩個不同政治體制的政府，遙遙相對但不相往來，所有的資訊完全斷絕，因此，雙方的音樂發展狀況均仰賴於第三地輾轉的傳遞，或是有聲資料的傳播，所以許多國樂樂曲及各類單項樂器的唱片經由女王唱片公司發行，滿足了國內國樂與箏樂界人士的需求[61]。繼之以「電視」的發明後，增加了視覺上的觀感，更因其方便性與普遍性，「客廳」逐漸取代戲劇院與音樂廳成為新的文化中心。民眾不必忍受塞車之苦就可以享受更便宜的視聽娛樂。民族樂器更因電視節目的傳播而蔚為風潮，如：曾經紅及一時的電視節目「五燈獎」，由於節目內容在某一時期增加了民族樂器比賽的項目，當時的參賽者如：陳中申在其〈我對笛子的追尋之路〉中提及：「隨著電視轉播，我嘗到了出名的滋味。[62]」因著媒體的傳播也帶動了一波爭相學習民族樂器的社會風氣。

[60]　曾遂今，〈世紀之交：音樂社會學對象觀念回顧與學術展望〉，中國音樂研究在新世紀的定位國際學術研討會論文集上冊，（北京：人民音樂出版社，民國91年3月），頁409。

[61]　同註46。

[62]　陳中申，〈我對笛子的追尋之路（中）〉，《北市國樂》，第165期，（民國89年12月），頁22。

　　唱片工業自二次大戰後，產生空前的復甦，聲音紀錄的技
術飛速發展，鋼絲錄音、磁帶錄音與光電錄音取代了早期的機
械錄音，而立體聲唱片及其電子還原系統取代了早期的機械還
原系統。錄音器材的發明使音樂從原始的歌到樂器的聲響；從
留聲機時代的爵士樂到錄音帶音樂；從隨身聽、MTV 到數位化
的 ipod，聽音樂的模式一直在改變[63]。80 年代後，半導體雷射
讀取技術大量應用在消費性產品上，造就了 CD 唱盤的興盛，
使得數位錄製的音樂除了提供高音質的享受外，還可以保存的
更久。雷射技術帶動了整個音樂工業的文藝復興，長度超過六
十分鐘的樂曲不再需要中斷分節[64]。

　　科技對文化藝術的影響相當的大，而且速度越來越快，影
響的層面也越來越廣闊。隨著廉價的ＣＤ燒錄裝置，配合更加
廉價的ＣＤ碟片，讓複製音樂這件事從大量製造工廠走入尋常
的學生宿舍，讓過去只有專業工程師才能從事的技術活動，變
成任合一個高中女生都能玩耍的次文化[65]。

　　近十幾年來，借助科學技術而建立起來的廣播、電視等
音樂傳播系統，其覆蓋面越來越大、範圍也越來越廣，甚至
是全球化的。而音樂的商品價值所形成爆炸性的膨脹趨勢，
必然刺激著新時期音樂的社會傳播運動高度的活躍。現代城
市生活中廣播、電視與音像製品等傳播媒介所承載的音樂信

[63]　林義凱，〈迎接下一輪音樂黃金時代的備忘錄〉，《音樂事情》，（台北：
　　　英屬蓋曼群島商網路與書股份有限公司台灣分公司，民國 93 年），頁 105。
[64]　同註 63。
[65]　同註 63。

息，早已充塞了人們的視聽，使音樂行為的現場表現形式悄
然退回到日常文化生活的次要地位。媒體之聲，成為文化傳
播和保存的重要方式[66]。

　　隨著大量樂譜和大量電子出版物（錄音、錄像、CD、VCD
等）的出版發行，現代箏樂演奏者其演奏傳播媒介趨於多樣化，
除了藉由課堂教學與音樂會表演形式外，透過廣播與電視等傳
播媒介、甚至錄製音樂或影音教學光碟等方式，皆為當代箏樂
藝術的流通管道。由於傳播媒介的現代化與多樣化，使他們的
聽眾層面相當廣泛，包括各行各業愛好箏樂藝術者。由於演奏
者多以聽眾的審美品味為依歸，因此，現代聽眾的欣賞趣味亦
相對地影響了部分箏樂演奏者其樂曲詮釋與選曲風格。

五、網路時代的傳播形態

　　音樂的歷史變遷與發展，基本上可分為四個階段：1.只有創
作，沒有紀錄的階段，宮廷音樂是個代表。2.樂譜出現，音樂
可以被更多的人複製演奏。3.錄音出現，音樂擴大複製演奏與
欣賞的範圍。4.數位與網路出現，音樂的創作與聆聽都產生了
質變[67]。

[66] 李莘，〈城市中的納西人：音樂文化的適應與變異〉，中國音樂研究在新
　　世紀的定位國際學術研討會論文集上冊，（北京：人民音樂出版社，民國
　　91 年 3 月），頁 215。

[67] Niwi，〈只有 Dreamer' 才能音樂！任將達談未來的音樂〉，《音樂事情》，
　　（台北：英屬蓋曼群島商網路與書股份有限公司台灣分公司，民國 93 年），
　　頁 113。

　　伴隨著 20 世紀 90 年代出現的國際互聯網路，其網路音樂
現象改變著人類的思維生活方式，這是新型的高科技傳播方
式，這種網路傳播現象消除了以往傳播過程中對音樂商品的依
賴，打破了空間領域的制約，其文化間的傳播和交流更趨向自
由化全球領域[68]。人類的交往和生活方式將會隨著網路時代的發
展出現巨大的變革，由於知識、信息、資金、產品與服務等項
目皆可以在全球範圍內流通和交流，一種新的社會生產格局即
將形成。新的科技革命和經濟全球化趨勢，必然要影響到文化
藝術的發展方向和刺激其發展規模[69]。

　　今天，人類已進入電子時代，廣播、電視與音像工業的飛
速發展，使得音樂傳播的各種媒介，已滲透於生活的每個環節
中，而音樂的傳播、儲存、聆聽以及分享等方式，皆產生了空
前的丕變。E 世代的科技變革中，除了數位影音的流通使得樂
曲的傳播速度加快之外，網際網路更是標榜了當代人正在進行
另外一種新的時間儀式。而隨著網路頻寬的不斷擴增，以及每
單位儲存容量越來越便宜，音樂數位化的傳遞成本亦跟著下
降。以網路下載時間的長短為例：在過去，一個年輕人如果在
家裡運用 56K 數據機連接網際網路，想要下載一首六分鐘的
MP3 樂曲，可能要花上半小時的時間，而現在利用寬頻網路，
卻可以在三十秒到一分鐘內完成。

[68]　同註 58。
[69]　同註 60，頁 413。

在傳播的內容與資訊上更是應有盡有，如：從傳統民間音樂、西洋古典音樂到大眾流行音樂等各類音樂作品；由編曲、配器、音色的平衡、爵士樂和流行音樂的即興伴奏技術等各種音樂製作層面；音樂評論、學術論文與各種音樂討論等文章的發表；新作品的宣傳、表演活動、唱片的出版與高科技音響技術產品等音樂相關訊息。另外，除了傳播音樂新聞外，也提供音樂軟體的共享服務等，這種全方位的網路音樂傳播，已涵蓋了音樂教育、創作、出版以及評論等研究範疇。未來甚至發展網路視訊教學，使學習者不必遠赴其他國家，只要透過網路信息傳播的形式，在「時間加快、空間縮小」壓縮形態的社會生活節奏中，高頻率、多元化與開放性的音樂社會傳播，將會更新並拓寬音樂領域在新世紀中的學術空間。

無遠弗屆的網路藉由即時、無線和互動特質，不但降低知識取得的成本，也對有形權力的消長有莫大的影響。然而，由於網際網路在快速提供人們知識的同時，也將錯誤的訊息或謠言同步傳遞，另一方面則是對於個人自由意識以及隱私權等私密性領域，亦有被侵犯的風險。而這種種問題正是在享受網際網路所帶來的方便與迅速時，所面臨的衝擊與新課題。

小結

傳播行為的多樣化，造成了音樂市場的迅速擴大，而新科技所帶來傳播方式的改變，除了影響傳統民族器樂在以往傳播

方式上的傳承模式外，更深刻影響著其生存方式和音樂觀念的改變。現代筝樂藝術從民間逐漸走向專業化：往日班社師徒性口傳心授的傳承模式，轉變為學院體制式其嚴格依譜的教學傳播方式、以及音樂會的演奏曲目趨向迎合市場的需求等相關問題，都是目前筝樂教學所面臨的世紀性挑戰。面對 21 世紀的音樂網路傳播時代，我們在網路的音樂領域中，將會進入一個廣闊、狂飆與國際視野的研究空間。

第三節　結合其他藝術的展演形式

音樂可視為社會結構的一種符號表達，常常也是一個民族文化發展的紀錄史，任何時代、民族與風格的音樂，都有自己獨特以及不可取代的價值。而音樂活動的內容、形式甚至教化的意義亦依各種層面、範圍及群體等的差異而有所調整與適應。因此，音樂亦隨著適應特定社會條件下的需要而產生變化[70]。以筝樂的表演形式來看，從早期為糊口而進行的走唱式表演活動、為說書戲曲的伴奏音樂、音樂廳的音樂會活動、社區與地方性藝文的推動與發展等，進而結合其他藝術的聯合表演活動如：古蹟、畫廊或公園等，在在顯示出音樂表演形式與社會文化的變遷有著密切的關聯。

[70] 楊佩璇，〈從目前台灣女性筝樂演奏者的筝樂作品看台灣筝樂創作的新定義——以筝曲『Rhapsody in Jazz』為例（四）〉，《北市國樂》，第 213 期，（民國 94 年 10 月），頁 12-13。

　　箏樂的表演形式，從早年的茶館文化演變到廳堂式的表演形態，除了傳統箏樂獨奏、重奏合奏或加入其他配器等表演形式外，近年來，更興起箏樂表演者不斷地在表演的內容與主題進行新的構思與創意，突破與創新演出的各種形式，以其他樂器如：原住民的鼻笛、口簧，西洋樂器甚至電腦音樂等加入箏樂演奏的配器中；顛覆傳統坐姿演奏古箏的表演方式；結合視覺藝術、戲劇與舞蹈等其他藝術的展演形式等。如：箏樂演奏家黃好吟，在 2003 年 10 月 2 日的箏樂演奏會中，特別設計站立彈奏，並以兼具舞蹈表現與對應音樂的肢體動作，在舞台上增加聽覺與視覺效果的雙重美感。曲目的安排上，除了邀請作曲家以台灣現存音樂為基調創作箏曲，並嘗試將箏與諸多樂器結合，如：擊樂、口簧、鼻笛、絃樂等，試圖藉著表演形式的全新的角度，來探討台灣箏樂未來發展的可能方向。

　　另外，有些箏樂作品更是在作曲者創作之初，便以不同於傳統創作的模式進行創作，亦同時顛覆了傳統演出的形式，如：蘇秀香作曲的『音湖行』：是一首單箏雙人四手對彈的曲子，創作於 1985 年，創作者有感於鋼琴雙人四手聯彈的理念，有意將之試驗在中樂器的古箏上，希望在古箏極為有限的音域中加以充分運用，一方面開拓聲部的寬廣空間，一方面將鋼琴前所未能的表現而為古箏特色吟、柔、按、放等技巧發揚光大，以產生豐富的裝飾性色彩。單箏雙人對彈，既改變了傳統一人彈箏的觀念，又柔和了中西樂器的長處，是很值得開發的領域[71]。

[71]　同註 23。

又如：『貓嬉』便是結合了戲劇表演元素的箏樂作品，演奏者在彈奏過程當中必須加入如：學貓叫、臉部表情、唱念、移動上半身等戲劇肢體表現以模仿貓兒嬉戲的樣態，使箏樂演奏不再只局限於單純的音樂欣賞而兼具了舞台劇場的效果。再如：〈箏樂大師張燕 60 冥誕紀念音樂會〉中，由華岡箏樂團所演出的曲目『八卦』，作曲者以八卦為題，演奏者隨卦走動，但是音樂不停止，在演出過程中並加入武術表演，更在箏曲中加入中文唸唱，展現出視覺、聽覺皆迥異以往的表演形式[72]。

　　筆者於民國 89 年至 91 年間，策劃一系列箏樂與其他藝術的聯合展演活動，如：結合視覺藝術的〈林風眠百年回顧展音樂會〉[73]，以繪畫作品標題與內容為曲目訂定依據，甚至為搭配畫中仕女所彈奏的素箏，筆者在演出當天特以 23 弦素箏為演奏樂器，在服裝上也以絲質類材質為優先考量，特意營造出如同林風眠其仕女系列畫作所表現出一種飄逸朦朧的視覺觀感。在演出曲目的設計與安排上，則針對畫展中每一幅畫的創作主題而考量，如：作品《漁歸》，以箏曲『高山流水』為搭配樂曲；作品《仙韻》，則以改編自古琴曲的『梅花三弄』為代表曲目，樂曲中以大量泛音、滑按奏以及清新脫俗的樂曲旋律，充分表達出繪畫作品中的仙韻意涵；作品《古月銀衫》，由描繪建昌

[72] 吳源舫，『八卦』，《箏樂大師張燕 60 冥誕紀念音樂會節目單》，民國 94 年 4 月 14 日，頁 14。

[73] 《林風眠百年回顧展音樂會節目單》，台南索卡藝術中心，民國 89 年 10 月 8 日。

明月大如盤之樂曲『建昌月』並加入舞蹈《寶鏡舞》的聯合演
出等。

上圖：〈林風眠百年回顧展音樂會〉，對於場景的擺設亦特別
　　　設計，增加視覺上的美感。

左圖：〈林風眠百年回顧展音樂
　　　會〉，樂器、服裝與曲目
　　　的搭配，皆以繪畫作品
　　　所表現的主題為考量。

　　而〈第二屆成大藝文季中國文人空間特展「絃管上的四季
—琴箏雅集」〉[74]，則是結合了古董家具擺設的音樂雅會，聽眾
在古董家具裝飾及展覽的空間中，聆聽中國傳統樂器的表演，
恍若置身在一種時空交錯的氛圍當中。

上圖：〈中國文人空間特展「絃管上的四季—琴箏雅
　　　集」〉，在服裝的色彩與款式上，皆以素樸為主。

上圖：〈中國文人空間特展「絃管上的四季—琴箏雅
　　　集」〉，樂曲表演形式以獨奏、重奏及合奏的方
　　　式進行。

[74] 《第二屆成大藝文季中國文人空間特展「絃管上的四季——琴箏雅集」節目
　　單》，台南成功大學光復校區學生活動中心一樓展覽廳，民國 90 年 10 月。

　　《燈樂交輝音樂雅會》則是於台南市新心藝術館所舉行以燈飾展為主題，結合了多種音樂表演形態所組成的跨領域展演活動，節目內容由後現代燈飾創作者何健生先生以其主題燈飾作品的創作解說，搭配音樂的演出如：古箏獨奏、豎琴演奏與法國詩詞欣賞、陶笛重奏以及現場茶道藝術表演等跨藝術領域的聯合展演。

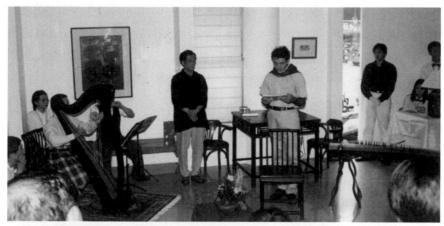

上圖：豎琴演奏法國香頌結合法國詩朗誦的表演節目。

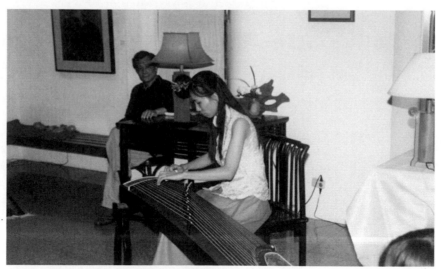

上圖：箏曲曲目選擇搭配主題燈飾。

音樂結合其他領域元素並以多元化的表現，在台灣藝文表演環境中已有許多例子。如：台灣藝術大學與大風劇場於 2005 年所策劃的音樂劇——《梁祝》，為與戲劇結合的音樂劇表演形態。采風樂坊於 2005 年所製作的《十面埋伏》大型國樂音樂劇場；於 1997 年結合文學，製作以歌仔戲音樂配上唐詩演奏、唱的專輯；於 2003 年跨領域結合戲劇，製作一部以國樂演奏的兒童音樂劇[75]。筆者分別於 2002 及 2003 年受邀為母語歌詩擔任筝樂創作並出版《母語教材系列 I・節氣篇「講台語唸歌詩」》與《母語教材系列 II・歇後語篇「講台語唸歌詩」》等有聲鄉土教材，使筝樂演奏藝術成為母語教材的創作與伴奏樂器。種種音樂結合它種藝術的聯合展演形式，已漸漸從非主流文化躍升為重要的表演形式之一。

以音樂劇場為例，在演出的過程中，音樂的設計搭配精妙多變的燈光，用以表現空間的切割以呈現出時空的轉換與場景意蘊。同時，亦形成一種節奏、韻律與情調的特殊表現，成功地營造戲劇氛圍，在與主要人物的互動中構成變化無窮、意味深遠的舞台畫面，創造出獨特的舞台程式。然而，在大幅度地改變了音樂語彙和舞台程式之後，傳統音樂表演形式已展現其新的表演元素與符碼。

除了傳統室內的表演形態之外，這幾年由於政府推動社區音樂沙龍以及社區總體營造等文化建設，強調表演藝術活動應

[75] 葉娟礽，《台灣現代筝樂作品分析研究——以六首非傳統五聲音階定絃的獨奏作品為例》，（師範大學民族音樂研究所，碩士論文，民國 93 年 6 月），頁 86。

可以離開它慣常的音樂廳，更主動地走進人群，尋求演出與觀眾間的積極關係，突顯其通俗化及生活化的特質，因此，使得部分音樂表演工作者或音樂表演團體嘗試藉由不同人群匯集的地方，因事、因地、因需要而設置或創造出一個暫時性的表演環境，如：社區公園、捷運站、醫院、監獄、養老院、教堂、寺廟、大樓玄關、教會或古蹟等，除了表演型態與內容的改換，並提供了一種臨場即時的歡樂與共鳴。吳靜吉曾在其〈表演藝術二十七變〉中提出：

> 「十年來的演出從室內走向戶外，遠在高雄的中山大學就以戶外演出作為陽光一數季的開幕，其他如文建會的秋詩篇篇、光復五十，及許多文藝季的演出也都是在戶外。而兩廳院的戶外演出形式多樣，此外雲門舞集接受國泰贊助五年的戶外演出，調戲一夏、當代傳奇在大安森林公園的演出、優劇場的台灣雲腳則是另一種表演的形式；原舞者則是經常受邀戶外演出以壯聲勢，跨世紀之音的戶外演出，在很多方面都是空前的[76]。」

筆者曾於民國 89 年至 91 年期間深耕箏樂表演藝術的生活化，與財團法人台南市文化基金會共同策劃了若干場戶外音樂會，將傳統於室內音樂殿堂的箏樂表演形態，嘗試以戶外的演出方式融入市井小民的生活中，如：社區、教會的音樂沙龍；古蹟、公園的箏樂與聲樂及吟詩的聯合展演；箏樂與陶笛及茶

[76] 吳靜吉，〈表演藝術二十七變〉，《表演藝術》，第 55 期，（民國 86 年 6 月），頁 36。

道的聯合展演等。戶外的音樂活動，時間是一項重要的考量，
以府城古蹟大南門公園為表演地點的《箏樂話中秋—箏樂‧聲
樂與吟詩》之音樂表演活動為例，當天表演時間為下午三點至
五點，而節目內容的進行也因地點以及參與觀眾的差異，須安
排主持人負責串場，以營造輕鬆愉快以及平易近人的音樂表演
氣氛。因此，在節目內容的安排多以一般民眾耳熟能詳的通俗
音樂為主要曲目，如：以聲樂搭配箏樂的民謠『太湖船』、『望
春風』以及『康定情歌』等；詩詞吟誦搭配箏樂演奏之『水調
歌頭』、『虞美人』等；流行歌曲『月亮代表我的心』等。

上圖：戶外音樂會的場地選擇與音樂內容的氣氛營造，皆須特別
　　　設計與安排。

　　另一場以箏樂與茶道藝術的聯合展演〈茶中箏味——箏樂與茶道的藝術展演〉[77]，則為筆者特意將學院體系中箏樂教學的成果表演體現與茶道藝術中的靜態美，以聯合展演的方式來進行，一方面藉以讓學生親身體驗展演的實務經驗，另一方面則引導觀眾在欣賞聆聽之餘，結合品茗的藝術氛圍，對箏樂藝術的展演形式有深刻與另類的接觸，進而達到藝術生活化、生活藝術化的目標。

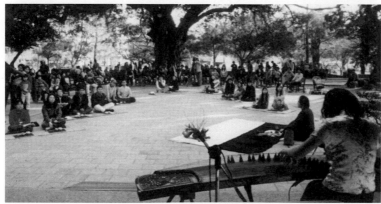

左圖：
《茶中箏味—箏樂與茶道的藝術展演》，以現場導覽箏樂的欣賞美學，融合茶道品茶藝術的特殊氛圍，交織成一場與眾不同的箏樂音樂會。

[77] 《茶中箏味——箏樂與茶道的藝術展演節目單》，台南孔廟，民國 91 年 1 月。

　　這種有別於室內音樂會日趨精緻及訴諸小眾的特性，戶外
音樂會更顯其通俗化及生活化的特質。由於戶外音樂會不透過
買票的消費行為，過往的人群永遠有選擇權，可以自行決定要
不要留下來觀看，對表演者而言，卻也是最「毫不留情」的地
方；駐足聆聽觀賞的人群的多寡，表示你的音樂內容吸引人或
乏善可陳。表演者身兼市場分析員的角色，既要專注於表演，
同時又依據現場觀眾的即興反應，刺激與調整自己下一次的表
演方式。因為觀眾的主動性增強，這種半即興式的街頭表演可
以稱為最密切、最激進的觀眾與表演者之間的互動[78]。而這種互
動關係，亦同時探索創作的各種角度。

小結

　　藝術無法脫離社會、民眾而獨立存在，筝樂的發展自過去
民間藝術至當代音樂殿堂的轉變過程，結合了其他藝術的展演
以及與科技結合而形成的多種多元多樣的表演或創作等形式，
正代表其因順應時代潮流與人們審美價值的丕變所呈現的不同
風貌。流行樂界的音樂工作者提出所謂的「跨界」之說：「以
目前中國大陸的多元表演形式而言，有點像是歐洲戰後嬰兒潮
的時代，文革已經過二、三十年了，社會開始富裕，在文化底
蘊這麼深的地方，被壓抑了這麼久，會開始出現創意大爆發，

[78] 馬汀尼，〈從街頭戶外劇看表演者與觀者的雙向互動〉，《藝術評論》，
　　（民國 88 年 10 月），頁 85-95。

出現超前衛的形式大跳躍，發展出多元融合的表演型態，不只在音樂，包括視覺美術、舞台表演、建築規劃……，這就是『跨界』」[79]。如：「十二女子樂坊」、「東方女子樂坊」等標榜以唐代宮廷教坊樂伎形象，結合現代流行演繹所呈現的音樂新表演形式，就是一個明顯的例子。

　　藝術是一種生活的方式，也是一種改善生活的媒介，能令人有美好感受的除了在美術館、音樂廳或想像的領域裡，亦同樣發生在我們生活的真實情境中。數千年來，每一個時代的藝術家們都企圖運用不同的創作語言和方式，來喚醒我們內心的力與美。

第四節　融合現代科技的方法

　　廿一世紀是一個科技與資訊日益飛速的年代，對於科技的發明與資訊的流通，從速度與數量來說，都達到驚人的境地。而電子科技為音樂領域所帶來高科技產物——電腦音樂（MIDI：MUSICAL INSTRUMENT DIGITAL INTERFACE 樂器資料檔案），其對於音樂創作與配器選擇上，已成為一種不可或缺的時尚寵兒。

[79] 蔡佳珊，〈金魚缸破掉之後的務虛與務實——張培仁給未來音樂人的四個建議〉，《音樂事情》，（台北：英屬蓋曼群島商網路與書股份有限公司台灣分公司，民國 93 年），頁 109。

　　由於電子科技的高度發展，目前最新的電子合成器，已
能通過精密的「取樣」，產生幾可亂「真」的音響，甚至可
以「創造」出各種過去在人類聽覺中，從未出現過的音響，
再加上電腦音樂（MIDI）發展的日益精進，對於音樂創作的
「音響」材料加入許多新元素，使得各種民族樂器得以藉由
MIDI 等電子合成器與真實樂器如：不同形式的西方樂器、世
界其他民族樂器、甚至人聲等相結合。同時，新的電腦軟體
能夠將歌聲或樂器演奏的音調旋律，直接變成音符記錄在電
腦的五線譜上，樂譜上的音符亦能選擇不同的樂器或人聲重
新播放出來，並可按操作者的指示為其配上不同的聲部與和
聲效果，亦可隨時改變其調性、節拍與節奏。而各聲部也能
嘗試選用不同樂器的演奏形式或效果，來達成創作者認為最
適合的和聲或配器效果。

　　電子音樂其創作模式要比以往傳統音樂的創作方式，增加
許多彈性與自由的空間，由於電子音樂最主要的元素即是運用
許多新的媒材來「創新」與「開發」新的音樂領域，著重以組
合或融合其他種類音樂等配器方式為其創作原則，所以，這類
作品的呈現較沒有固定明顯的性格，也較抽象，甚至有些創作
只是藉由科技將一些奇奇怪怪的聲音，以各種嘗試、創新或玩
樂性的實驗所創作。這些現象使得音樂創作較過去任何時期都
變得更「容易」，同時亦有助於打破不同文化民族間音樂的隔
閡，使音樂世界不斷擴大。

　　電子音樂的充斥使得音樂由過去提供大眾心靈饗宴的藝術創作表演活動，逐漸轉變為一種講究作用與功能的代名詞。以箏樂藝術為例，「古箏」在今天亦可成為一種符號與標誌，如：佛教音樂的代表樂器、茶道藝術的背景音樂、歌手藝人作為現場演唱會的噱頭、搖滾音樂中的箏樂配器、影視劇中的氛圍營造作用、標榜以箏樂發功或養生等音樂治療作用、新世紀風格的音樂創作素材以及傳統民族器樂合奏的新形式等，箏樂的藝術甚至成為商業機制下的一種新創作元素。

　　科技的新發明不只是將音樂保存下來，更進一步將音樂進行加工與改造，賦予音樂許多意義，如：情境音樂、養生音樂、影視配樂、音響音效技術以及娛樂功能等。許多音樂製作與創作的內容，結合中西方的文化、音樂、樂器以及宗教等眾多元素，在作品中經常可聽見如下的組合：吉他與二胡共同演奏的情景、豎琴加上古箏、豎笛與二胡的對話、鋼琴與琵琶或揚琴與西洋弦樂器等，甚至西藏喇嘛誦經的音響以及自然界中的各種音響如：水流、蟲鳴、鳥叫、竹林風聲、雨聲與轟隆雷聲等，皆成為新科技音樂製作的基本形式之一，亦相對強化了音樂的功能性。

一、音樂商業化

音樂商業化因其可大量複製與流通的特性，形成流行的風潮。由於科技的進步，使得複製的方法愈來愈容易，以致於複製的速度不但越來越快，而且價格也愈來愈便宜。

（一）流行音樂界

1. 搖滾音樂

搖滾音樂界裡，歌手崔健的音樂專輯《一無所有》[80]中的單曲『假行僧』，曲中以古箏柔美的音色運用切分節奏、拂音、大量滑音與雙音的交替運用作為樂曲的間奏音樂。唐朝樂團於1999 年所出版的融合了重搖滾、前衛金屬、中國古樂及民謠，將古代俠客不朽的精神融入搖滾樂的音樂專輯《演義》[81]，其中的同名單曲『演義』，曾加入古箏演奏，運用古箏特有的滑音與大顫音等演奏技巧，搭配搖滾樂中出神入化的電吉他演奏。

2. 藝人演唱會上的噱頭工具

流行音樂界中也因為藝人本身的學習經驗，亦有古箏音樂的表演，如：莫文蔚曾在 2002 年台南市的跨年晚會中秀了一段古箏演奏；李克勤在香港紅勘的現場表演中，所演唱的『回首』即由其父親以古箏伴奏。

[80] 崔健，〈假行僧〉，《一無所有》，（可登，CD-011，1994）。
[81] 唐朝，〈演義〉，《演義》，（駿麟，SKC CR-001，1999）。

3. 以古箏演奏流行音樂

　　《〈古箏〉羅小慈 V.S.交響樂（5）》[82]，以古箏與交響樂隊協奏的方式，重新詮釋 8 首國語流行歌曲。《古箏大陸國樂名師李煒》，則是將樂曲分為流行篇、暢銷篇、經典篇、民謠篇等樂曲分類，以古箏演奏運用電子合成樂器作為箏樂演奏的伴奏配器，較符合一般社會大眾的欣賞品味。

（二）橫跨流行音樂界的傳統音樂新形態

1. 王勇

　　王勇（1964 年－），九歲時便由其父王璜教導古箏彈奏，1980 年～1987 年間就讀於中央音樂學院，主修古箏；1987 年曾獲海內外江南絲竹比賽一等獎。除了古箏為其所擅長外，鍵盤則溯及 1980 年代初期的「不倒翁樂隊」任鍵盤手。近來他與好友於北京開設的「Keep In Touch」酒吧，更成為推廣樂隊表演行程的重鎮[83]。

　　學習古箏出身的他融合了中國傳統民樂、流行音樂、世界音樂、即興與搖滾樂的各色流派，組織了一個十二人跨民族的音樂組合──「王勇音樂部落」，並一改固有的音樂分類，將中國傳統的民族民間音樂、西方古典音樂、現代流行音樂、電子音樂、即興音樂與實驗音樂等各類音樂元素融合起來。在成

[82] 《〈古箏〉羅小慈 V.S.交響樂（5）》，羅小慈古箏，（偉翔，CD1091，未標出版時間）。

[83] http://www.takungpao.com/news/2004-11-1/MF-324269.htm（2005/08/10 登錄）

員方面包含了維吾爾族與蒙古族的歌手，還有兩位專業音響師；而在樂器方面則是包羅萬象，如：古箏、馬頭琴、吉他、套鼓、打擊樂、鍵盤、人聲、貝司、小號、長號、笛、簫、笙、塤、琵琶、揚琴、銅管等，他將這些看上去風馬牛不相及的樂器熔于一爐。

他用一種全新的音樂概念演繹了一種全新的音樂形式——跨界音樂（cross-over music）。在他的音樂中，時而聽到山水意境般的中國傳統音樂，又可感受到個性鮮明的中國各少數民族音樂。既有西方古典音樂的嚴謹、又有現代的流行音樂的時尚。既有前衛的實驗音樂、電子音樂、又有萬般隨意的即興音樂。將中國傳統民族音樂、交響樂、現代的流行音樂、實驗音樂、電子音樂……各種音樂形式有機的融合一起。

「王勇音樂部落」，
圖片來源：[84]

[84] 同註 83。

　　王勇與閻惠昌兩人攜手創作的《夢遊天地》[85]，為傳統民族器樂在面對電子與電腦科技的新音響衝擊下，提供了一個具體的實例：節目內容以不同的音樂元素，呈現一種似幻若真，似有還無的音樂意念，將現場觀眾帶入八個不同的夢境當中，八個夢各有標題如：『法會』、『歌舞』、『淨土』、『招魂』、『往生』、『沙漠之戰』、『戈壁古城』等。為傳統民族器樂創造出一種前所未有的音樂新體驗[86]

　　2.「女子十二樂坊」（12 Girls Band）與「東方女子樂坊」（Dong Fang）

　　北京星碟文化發展公司斥鉅資組建的「新民樂」表演組合「女子十二樂坊」，就是以唐代宮廷教坊樂技形象加現代演繹的傳統音樂的噱頭，向社會推出「古典美女加現代民樂」這樣一道色藝俱佳的文化商品大餐[87]。商家亦曾公開宣稱其籌組的目的，就是「發展民族音樂的特色，並結合舞台視覺、演員服飾、表演方式等多方面因素，創造出新的、可以在世界範圍流傳的中國民族音樂」[88]。

[85]　香港中樂團曾於 2004 年 11 月 11/12 日於香港文化中心音樂廳舉行「閻惠昌與王勇夢天遊地──新視野藝術節」音樂會，由來自北京的著名古箏演奏家和搖滾音樂家王勇及其音樂小組與香港中樂團藝術總監及首席指揮閻惠昌合作構思和創作一套集傳統、流行、即興與搖滾的音樂會，以新視野探索中國音樂的創作。

[86]　香港中樂團：http://www.hkco.org/big5/archive_pe_28th_4_tc.asp（2005/08/15 登錄）

[87]　何曉兵，〈新民樂：傳統音樂的「XX 版」？〉，《中國音樂》，第 1 期，民國 92 年，頁 16。

[88]　同註 87。

　　從其演奏曲目內容來看，包含了中國傳統民族器樂曲如：浙江派箏曲『高山流水』與傳統器樂合奏曲『春江花月夜』；西方古典音樂如：改編自 Mozart、Beethoven、Rossini 等人的作品集結而成『新古典主義（組曲）』；改編自民謠如：民謠『花兒與少年』（王洛賓曲）以及來自維吾爾族的民歌『阿拉木汗』；日本流行音樂『地上之星』（中島美雪曲）以及令日本婦女界瘋狂的韓劇——裴勇俊主演的《冬季戀曲》主題曲；另外，再加上流行音樂界所創作的樂曲如：『奇蹟』、『五拍』、『勝利』、『輝煌』等。由於其表演的目的主要是以商業機能為考量，因此唱片公司在選曲內容與音樂製作的挑選上，優先選擇一些已在市面上熱賣的音樂作品，再重新改編創作，以取悅一般社會大眾對流行音樂的品味，音樂的功能性重於教育性。

　　何曉兵曾在其〈新民樂：傳統音樂的「XX 版」？〉中指出：「女子十二樂坊」中矯揉作態的「現代」靚女們效顰著陳美之類「明星」的做派，把東方音樂的獨特風格完全「猩猩化」為西方爵士、森巴和搖滾，除了一點中國樂器的音色之外，中國傳統音樂的神韻可以說是蕩然無存[89]。

[89]　同註 87，頁 18。

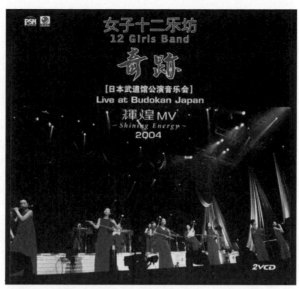

圖片來源[90]：女子十二樂坊

　　另外由 10 位大陸美女所組成的「東方女子樂坊」，亦以二胡、古箏等中國樂器，融合拉丁樂、爵士樂等西方音樂，如：『西班牙組曲』、『貝貝阿里郎』、『橙色的誘惑』、『清波蘿之戀』、『北去的侯鳥』等。如果沒有仔細分辨，簡直就像走紅國際的大陸「女子十二樂坊」的翻版。而相較之下，「東方女子樂坊」比「十二女子樂坊」的外型打扮更加流行摩登。以美女王牌對王牌，「東方女子樂坊」火拼「女子十二樂坊」，比起十二樂坊的 13 位美女團隊，他們有 10 位平均年齡只有 21歲的漂亮辣妹，而且外型打扮更為流行摩登，從化妝到行銷包裝，是出自於台灣團隊[91]。

[90]　女子十二樂坊，《輝煌・奇蹟—日本武道館公演音樂會》，（EMI52073A，2004）。

[91]　mail.jsdvd.com/product_info.php?cPath=49&products_id=3007　（ 2005/08/15登錄）

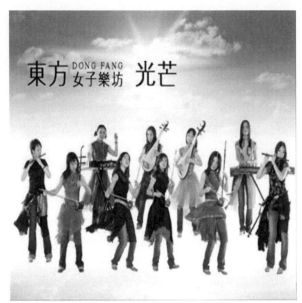

圖片來源[92]：東方女子樂坊

　　兩大女子樂坊看起來像是鬧雙胞，甚至外界總是分不清楚究竟誰是誰，更有人把東方女子和女子十二樂坊兩大對打的團體，說成是東方女子十二樂坊，不過，無論是哪一個樂坊，「女子十二樂坊」與「東方女子樂坊」皆是將中國傳統樂器，以現代的眼光重新包裝與組合的一種時代下的產物。

二、影視音樂中的音樂製作

　　科技的發展對藝術文化的影響相當明顯，以視覺藝術為例：初期文藝復興油畫顏料的發明，使美術的表現技術不管是色彩與明暗的掌握都往前跨了一大步。鉛管顏料的發明使得印象派的畫

92　同註 91。

家可以從傳統的畫室走出戶外，捕捉燦爛的大自然美景。各類色
彩顏料的發明使得美術藝術的發展與表現更趨於臻熟，而電影電
視等科技的發明相對於使得電影與電視劇的製作趨於精緻化。
如：由李安所導演的《臥虎藏龍》、張藝謀所導演的《英雄》，
不約而同地邀請作曲家譚盾擔任其電影音樂創作，而另外一部由
楊千嬅、任賢齊所主演之電影《花好月圓》，則要求參與演出的
主角必須學習古箏的彈奏技巧。在電視劇的音樂製作方面，如：
中國大陸電視劇《雍正王朝》[93]其原聲帶是由現任中國歌劇舞劇
院創作者主任徐沛東所創作；另外，《三國演義》、《紅樓夢》
[94]等電視影劇原聲帶亦由專業作曲家所製作。這種種現象皆說明
了音樂雖屬於這類影劇製作中的背景音樂，然而，隨著科技的日
新月異、製作者的專業分工以及欣賞者的品味提升，影劇配樂中
其音樂的創作與設計表現亦呈現精緻化與專業化的要求。

上圖[95]：楊千嬅拍《花好月圓》學盡七竅六絕並以古箏伴奏與任賢齊合唱電影歌曲

[93]　徐沛東，《雍正王朝──影視歌曲全集》，徐沛東演唱，（中國唱片 BLM-1043，
　　　2003）。

[94]　王立平，《紅樓夢──電視連續劇歌曲集‧原聲帶》，陳力、王潔實演唱／
　　　中國電影樂團演奏，（中國電影 ALCD-7701，1987）。

[95]　楊千嬅拍《花好月圓》學盡七竅六絕：home.soufun.com/blog/show
　　　_000_33886___49.htm-2006/02/02-269k-（2005/10/11 登錄）

三、唱片公司的音樂製作

（一）養生音樂系列

　　台安醫院精神科醫師張典齊指出：「對現代人來說，壓力是無所不在的，要紓解壓力，最好的方法就是聽音樂。也因為音樂有紓解壓力、放鬆心情的功能，因此，音樂除了可以純欣賞，對身體健康也有所幫助，特別是在中醫學界中，音樂可以治療相當多的身心疾病。而目前市面上可看到的音樂治療種類還真是不少，像是健身音樂、睡眠音樂、瘦身美容音樂、戒菸音樂、消除神經疲勞音樂、養生音樂、易經五行療效音樂、現代心身疾病保健音樂等等，琳琅滿目、五花八門[96]。」

　　南京中醫學院講師王旭東亦表示，在競乎激烈的工商社會裡，緊張、繁忙的生活，會使人的大腦神經時時處在緊繃的狀態，因此，人會變得很煩躁甚至衝動、焦慮不安，導致人格與行為的不良發展，成為損害身體健康的主要誘因，使人體的植物性神經系統機能失調，內臟、器官、組織功能錯亂，進而出現各種器質性病變。而其主要的肇因多半與心理有關，因此，許多藥石無效的「心身疾病」患者，常可藉由音樂獨特的節拍、旋律，紓解失調的常律，並逐漸回復健康的狀態，這也就是為

[96] 張典齊，〈對症下藥〉，《醫學小常識》，
http://www.hato.com.tw/medician/med_cont.asp?heath_id=196-2005/07/22
（2005/10/13 登錄）

什麼中國醫學數千年來，會以五音六律作為人類養生、保健、療疾的重要原因。

　　音樂的製作，除了純音樂的欣賞之外，許多標榜養生、安眠、舒緩情緒、美容或降壓等功能性的音樂調理已逐漸成為一種新趨勢，音樂不再只是作為喜好的聆聽與欣賞，更多的是強調音樂所帶來的附加價值與所謂的療效。

　　所謂「音樂療法」除了被用在許多疾病的治療及復健外，在中國大陸、美、英、德、日等國家的音樂治療師都持有專業的藥療執照，而台灣是在 90 年第一套「黃帝內經養生音樂」出版後，陸續有業者推出了「易經五行療效音樂」、「北京五音療效音樂」、「現代家庭必備的音樂保健百科」系列，而逐漸開啟了以音樂作為治療、保健與養生的風潮。以風潮唱片為例，其推出所謂「養生」系列音樂，如：《易經五行療效音樂》之〈金樂〉[97]、〈木樂〉[98]、〈水樂〉[99]、〈火樂〉[100]、〈土樂〉[101]以及〈養生樂〉，以〈養生樂〉[102]為例：其音樂製作的理念式

[97]　吳小平，〈金樂〉，《易經五行療效音樂 1》，上海華夏民族樂團，（風潮 TCD-3109，1991）。

[98]　吳小平，〈木樂〉，《易經五行療效音樂 2》，上海華夏民族樂團，（風潮 TCD-3110，1991）。

[99]　馬新建，〈水樂〉，《易經五行療效音樂 3》，上海華夏民族樂團，（風潮 TCD-3111，1991）。

[100]　王建民，〈火樂〉，《易經五行療效音樂 4》，上海華夏民族樂團，（風潮 TCD-3112，1991）。

[101]　王建民，〈土樂〉，《易經五行療效音樂 5》，上海華夏民族樂團，（風潮 TCD-3113，1991）。

[102]　馬建新，〈養生樂〉，《黃帝內經四時養生‧情志調攝音樂 7》，上海電影樂團，（風潮 TCD-3103，1991）。

以中國陰陽五行及中醫學說的理論為基礎，結合中國音樂的五
音（宮、商、角、徵、羽），經由精心的考證及設計，創編出
的養生療效音樂。養生樂是綜合五行相生相剋、圓融一體的道
理，而發展出一套所謂具備日常修身與養生的音樂聆賞功能。
其音樂的原始素材取自『瀟湘水雲』、『酒狂』、『月兒高』
等傳統器樂曲。

　　而《黃帝內經四時養生・情志調攝音樂》其系列音樂是依
據中國現存最早醫書《黃帝內經》，以創新的編曲理論，來幫
助現代人調養精神情志，促使人體內在臟器與外在環境協調統
一，進而達到養生的目的。音樂製作者認為自然界的一切變化，
皆會影響到人體，因此疾病的產生，與季節、氣候也有很大的
關係。因此以節氣的變化來作為音樂創作的基本概念，根據春
夏秋冬的節氣變化而設計適合的音樂聆賞作品，用以調適現代
都市文明對人體所造成的緊張忙碌和心理壓力。強調藉由聆聽
不同屬性的音樂，來為現代人達到其「養生」的智慧。

　　關於人類情緒方面的音樂聆賞導引，風潮唱片則認為人稟
七情：喜、怒、憂、思、悲、恐、驚，由於它是造成內傷疾病
的主要因素，故又稱為「內傷七情」。《內經》將喜、怒、恐、
驚作為勃發性情緒，是屬於過極狀態，因此需要節制的調整；
而悲、思、憂則為持續性情緒，使屬於消極的心理狀態，故應
該激發、喚醒及驅散。因此，〈安頓〉[103]是針對狂喜、盛怒、

[103]　王建民，〈安頓〉，《黃帝內經四時養生・情志調攝音樂 5》，上海電影
　　　　樂團，（風潮 TCD3107，1991）。

驟驚或大恐的過極情緒狀態時，所需要情緒上的節制；而〈昇華〉[104]則是指遭遇悲、思、憂等消極情緒狀態時，用以調整心境的抒發。

至於《東方音療》[105]系列中的〈心靈針灸〉、〈心靈推拿〉、〈心靈舒眠〉、〈心靈清湯〉，則是結合中醫以清淡飲食養生的原理，並以中醫針灸、推拿、安眠、養生智慧等原理所創作的系列音樂。音樂創作方面，以中國流暢圓潤的旋律，由古箏、琵琶、二胡等中國樂器輔以西洋樂器如大提琴、長笛等，企圖藉由音樂與心靈感應的能量，調和內在，讓身體也能夠隨著音樂的律動而達到氣血通暢、陰陽平衡的健康狀態[106]。另外，還有為《實用健身音樂系列》之〈氣功〉、〈太極〉；《北京五音療效》之〈宮樂（正調）〉、〈商樂（正調）〉、〈角樂（正調）〉、〈徵樂（正調）〉、〈羽樂（正調）〉、〈養生導引（正調）〉；以及為加強睡眠品質而製作的《睡眠音樂》之〈安眠〉、〈醒神〉等，皆是將一般人藉由挑選所聆聽的音樂進而積極轉化為一種養生或舒壓的功能。

另外，西方音樂製作中，《易》[107]則是以音樂、哲理與自然萬物生衰的八卦解構，透過交響樂形式樂器編排，將易經中

[104] 呂其明，〈昇華〉，《黃帝內經四時養生‧情志調攝音樂6》，上海電影樂團，（風潮 TCD3108，1991）。

[105] Best 100 Club　網路圖書精品店
http://www.best100club.com/package/2f01010000038.htm（2005/10/17 登錄）

[106] 同註 105。

[107] Frank Steiner Jr.，《易》，Ulrich Gitschier at Seraphon Studio，（方山唱片 LC8155，1996）

乾、坤、震、巽、離、坎、兌、艮八卦的涵義，藉由中國音階的音樂風格呈現，並運用梆笛、古箏等中國傳統樂器。同時，並詳附易經八卦各圖像涵義，與音樂創作的原理，以及簡表圖示易經氣功的特殊療法療效。

在《T'AI CHI In Balance》的音樂製作理念上則是由幾百個不同動作組成的太極拳使作曲家聯想起優美的舞蹈，進而想起音樂。藉由太極尋找一條氣的理想流動線條，試著譜出最合適的樂曲[108]。《TAI CHI TOO》[109]亦是由原《T'AI CHI In Balance》的音樂製作群與一批蒙古族樂手的精采演出。此系列作品皆為西方人透過音樂創作的方式與構思，詮釋中國文化中「道」的表現。

（二）氛圍營造的音樂製作

1.「茶與樂」系列音樂

透過品茶的藝術，將茶壺、採茶歌謠、茶葉與花茶等茶道藝術中所衍生出來的文化，藉由優雅的音樂表現，為空間添加一種別致動人的情境色彩，以加深品茗的意境。如《聽壺》：以樂曲創作描繪出八種古今聞名的茶壺，如：雞頭壺、睡翁壺（紫砂壺的一種）、束竹壺（壺形為粗細不勻的數根竹子，由

[108] Chris Hinze，《T'AI CHI In Balance》，Keytone Music Stemra，（KeytoneKYT790CD，1995）

[109] OLIVER SHANTI，《T TAI CHI TOO》，Sattva Unique Sound Studio，（SATTVA MUSIC SKV005CD，1996）

一束竹籐攔腰綑綁）、景德鎮四大傳統名瓷（玲瓏、青花、粉彩、顏色釉）茶具之一的薄胎[110]粉彩壺等[111]。而以採茶歌謠為系列的音樂專輯《清香滿山月》：則以湘江茶歌、閩鄉採茶舞『採茶撲蝶』、蜀山茶謠、採茶謠（江西民歌──廬山雲霧茶）、洞庭茶歌、茶山姊妹（雲南採茶燈『十大姐』）、西子湖畔請茶歌、茶郎夢等各省別具風味的採茶歌謠為創作主題。

　　有關各種茶葉種類的音樂製作則將茶葉分為傳統如：西湖龍井、台灣凍頂、洞庭碧螺春、廣東鳳凰水仙與蒙古奶茶等[112]以及花薰茶即一般所謂的花茶、香片、薰香花茶，是以綠茶、紅茶、烏龍茶等即時可實用的百花香花，採用特定的薰製方法製成。兩者在音樂上最大的差異為，作曲家依其不同的特性，並在花薰茶類的音樂創作系列融合了大自然的音聲：水流、蟲鳴、鳥叫、海潮聲等。

2. 「竹與樂」以樂器材質作為專輯屬性

　　將樂曲至樂器，都與「竹」密不可分的音樂創作理念，以「竹」為主題，搭襯著各種竹製樂器，在獨特的鼓聲、人聲及節奏的律動下，展現了竹的風雅、節氣與清新並加入了大自然的流水、蟲鳴與細雨等，結合了笛聲的悠長、排簫的綿密、把烏的醇厚以及蘆笙的多情，嘗試了「竹」系列音樂的新世紀創作風。

[110]　薄胎意指薄如蟬翼、滋潤透影、通體透明。
[111]　《聽壺》，（風潮 ISBN1-57606-043-8，1995）。
[112]　《清香滿山月》，（風潮 ISBN1-57606-067-5，1993）。

3 聖誕音樂的另類風格

　　筆者曾應駿麟實業股份有限公司之邀錄製《國樂話耶誕》[113]，重新改編如：「Santa Claus Is Coming To Town」等耶誕歌曲，此專輯當中，該公司製作群更力邀其他國樂器演奏者，如：二胡，以不同的樂器演奏重新詮釋聖誕音樂。

四、功能性的音樂創作

（一）詩詞配樂

　　將唐詩如：《春曉》、《楓橋夜泊》、《秋夕》、《渭城曲》等詩詞內容配上古箏音樂，如：《箏吟》[114]由何占豪為唐詩所進行配樂的箏曲創作。

（二）鄉土教材

　　以箏樂演奏加入詩詞吟唱的表現形式融入鄉土教材系列，如：《母語教材系列 I・節氣篇—講台語・唸歌詩》[115]、《母語教材系列 II・歇後語篇—講台語・唸歌詩》[116]是由台灣基督教

[113]　陳璧崢、楊佩璇，〈Santa Claus Is Coming To Town〉，《國樂話耶誕》，楊佩璇古箏，（駿麟 SKC OM-1003，1999）。

[114]　何占豪，《箏吟——唐詩古箏彈唱》，郭雪君古箏／劉芳瑛等人獨唱，（上海 CD0173，未標出版時間）。

[115]　邱瑞寅，《母語教材系列 I・節氣篇—講台語・唸歌詩》，楊佩璇古箏／邱瑞寅、劉玉蘭演唱，（台北：使徒出版社，2002 年）。

[116]　邱瑞寅，《母語教材系列 II・歇後語篇—講台語・唸歌詩》，楊佩璇古箏／邱瑞寅、劉玉蘭、吳裕郎演唱，（台北：使徒出版社，2003 年）。

長老教會總會教育委員會，邀請筆者為鄉土語文專家邱瑞寅先生的詩詞創作，進行古箏的樂曲創作。

（三）宗教音樂

古箏經常作為佛教音樂中的主要演奏樂器，或用於靜坐、冥想與修禪等各類身心靈方面的輔助音樂。如：風潮唱片所製作的《古箏佛讚系列》，以佛教著名樂曲及創作曲為藍本，藉由古箏的柔美音色融合電子合成器作編創而成。

小結

音樂隨著時間長河的變遷，其體裁、風格、流派、民間音樂的種類、表演唱奏方式以及物質技術基礎等，因著時間的推移，有些消逝了，有些滋生發展，更有些自原有的基礎上發展衍變，成為了新的形態。現代音樂作品基本上是從作曲家的觀念中產生，並通過樂譜媒介、表演活動與傳播媒介等手段讓社會聽眾所接受。

在今天，這個手段就是音樂商品。而在昨天，音樂商品手段才開始萌芽。音樂商品伴隨著人類社會經濟的發展而悄然出現了二千多年，而今天音樂商品更是強制性地、不以人的意志為轉移地佔領了音樂載體領域的支配地位。我們發現音樂商品促進了音樂事業的發展與進步；同時，我們亦發現，音樂商品帶來了社會的浮泛和社會審美素質的下降。

　　筝樂藝術由傳統的表演方式演變為電子化的筝樂音效，或以 CD 光碟以及影音資料代替現場實況演奏，相對於觀眾與習筝者而言，對筝樂的欣賞方式也隨之丕變，功能化的行銷手法漸取代傳統的音樂表現形式，所呈現的是一種時代的趨勢與演進。現階段的音樂表現形式，無論是資訊的傳播、科技的發現甚至連音樂的創作與表演方式，都顛覆以往傳統的表現，甚至到了令人瞠目結舌的地步，

　　而在科技高度發明的當代音樂領域中，電子的製作與表演形式雖為人們帶來許多新音樂的嘗試與創新，相對地亦牽引出音樂欣賞審美觀等相關議題。

第 二 章

箏樂主修教學中師生互動的歷程

　　教學情境中的師生交互作用，是人際關係中最複雜且最微妙的形態之一。從社會學的觀點而言，教師有其地位與權威，學生也有屬於他們自己的次級文化[117]。而箏樂主修個別課以一對一式的教學模式，首先注重的就是人際關係與溝通。

　　由於每一個學生都是獨一無二的個體，狀況不一樣，教師就像是一位心理醫生，面對的是不同環境的產物。在教學的過程中，教師必須考慮到學生的個性，經常觀察學生的個性，甚至情緒的反應。有些學生喜歡變化多，有些比較不能接受變化，教師必須順著個人獨特的性格來溝通並調整教法，甚至有時候必須小心在說明與改正學生錯誤的時候，不使其感到沮喪，必要時，還需要選擇適當的時機來修正學生所犯的錯誤。這些情況均顯示出，老師對學生的態度是非常涉及私人關係的，老師對於學生個性的分析要相當正確。有時候必須花費數星期，甚至數個月來了解並認識學生的個性，以便能有把握的針對這個學生的獨特屬性，而給予適當的教導與訓練，俾使學生能得到更迅速的進步。

[117] 許殷宏，〈師生互動策略之探究〉，《中等教育》，第 50 卷，第 6 期，（民國 81 年 12 月），頁 69-70。

　　箏樂教學是教師與學生之間的共同活動，是在教師與學生之間的相互作用下展開的。教師根據每一位學生的特點為基礎，如：學生的性格特點、文化修養、實際演奏水平（包括音樂性與技術程度等）、素質能力、藝術趣味及其美學觀點等制定出周密的、具有長遠發展方向的計劃，同時選擇適當的教材與運用有效的方法，在教學中擴大學生的音樂視野，啟發學生的音樂思維能力，培養學生實踐練習和演奏的能力，以及音樂聽覺想像力，使其能積極並合理地創造音樂形象。反過來，由於教師的指導，使學生在技巧的掌握、樂曲詮釋的能力及實際的演奏行為等諸方面得到積極的反應。因此，教學過程中師生之間能夠進行全面的相互了解和配合，才能有助於教學過程的順利進行，同時亦是教學過程取得豐碩成果的重要條件。

　　然而，師生彼此間的價值觀念與行為模式，可能並不一致。教師為有效達成教學目標，必須採取各種手段要求學生學習其認為有用的知識，而學生通常只願意依自己的方式來學習本身認為有興趣的事物，於是師生彼此之間經常會形成希欲的衝突[118]。因此，教學目標既作為對立的統一而存在和發展的同時，卻也是造成教師產生教學挫折的原因之一。師生互動過程並非自始至終穩定不變的過程，而是雙方之間不斷解釋對方所作反應、相互界定情境、碰撞與調整的過程。在師生互動的過程中，彼此都利用各種策略來試圖確認本身的定義或修正他人的觀點。如同音樂本身就是一種溝通，與作曲家溝通也與觀眾溝通，這

[118] 同註117，頁70。

種溝通是可以穿越時空的。學習音樂就好像在學習各類不同的文化特色一樣，不管是不是音樂家，藉由每天的練習，透過音樂把作曲家的意念傳達給別人，讓人聽懂、讓人聽清楚，其實就是在練習一種傳達的方式，這就是溝通。

因此，教師應具備的教學態度，不應執著於老師與學生兩種身分的不同。學生是各不相同的，因此，教師在處理問題時不能夠一概而論，教師必須對學生的個性、音樂性、技巧方面、音樂學習情況、表達情形及演奏方式，有所觀察了解與評估，並找出演奏方法的弱點及優點。同時也要發現學生的潛能，給予適當的提示以掃除妨礙他們發展的障礙，糾正他們不良的習慣以及危險的技巧，並適應學生的生理發展與心智成熟過程，才能夠有彈性而不僵化地選擇教材及調整課程來適應不同個體的學生。

有時候教師甚至會根據學生的社會背景或能力來加以分組，調整對學生的看法和期望，並且提供不同的課程內容，或採取不同的教學方式與語言形態。同樣的，教師對學生的行為亦會根據學生的社會地位，而賦予不同的意義，採取不同的反應。當教師對學生產生「先入為主」的印象時，他們常會透過「分類」（typing）的作用來對待不同類型的學生[119]。如：有的教師會特別為那些有天份的學生而努力教學，因為這些學生的成就能讓教師享受到被肯定的感覺。但相對而言，對於天份較遜色的學生，教師可能只會付出較少的時間。教師必須面對的

[119] 同註 117，頁 71。

事實是：終其樂教之生涯，自我涉入的壓力勢將一直存在。教師們應該常提醒自己：教師的主要任務在於幫助學生進行順利有效的學習活動，從觀察學生的學習來獲得成功的經驗與滿足。

　　箏樂教學的內容是相當複雜的歷程，有形的如：音準、節奏、指法等；無形的如：肢體的放鬆與平衡、音樂性的表現、音樂想像等的學習與認知，既是主觀的，也是客觀的，因此，即使通過一定程度的說明與示範，仍無法倖免造成師生之間認知上的差異[120]。對於練習方法的溝通、練習時間的分配、技巧的講述與示範、樂曲詮釋的理解以及錯誤彈法的指正等，良好的師生互動情形，較易產生良善的教學品質，使得教師的教學態度積極，並能尊敬學生的個體差異性與充分啟發學生的學習思考。

　　以下將針對箏樂個別課教學中如：技巧教學、練習方法以及樂曲詮釋等類別，提出筆者於箏樂主修個別課中的實務整匯，以茲探討。

第一節　技巧教學的溝通與互動

　　掌握古箏演奏技能並不是一件容易的事，其技法嚴格，技巧性強，學習者不僅要了解古箏的歷史流變、流派的風格及技巧的發展等諸多理論知識，還要熟練掌握各個時期的經典曲目；學習

[120] 楊佩璇，〈箏樂教學之實務初探──新式技法篇〉，《華岡藝術學報》，第 6 期，（民國 92 年 6 月），頁 205。

者不但要具備一定的生理、心理素質條件，還需要教師正確的指導和學生長時間的技術訓練[121]。因此，教師的教學重點不僅要善於把握學生的生理與心理特點，還要根據教師的專業特點制定合理的教學進度與計畫，為學生打下紮實的音樂基礎。

古箏技巧的基本訓練，主要包括傳統箏派的演奏技法與現代箏樂創作所衍生出來的新式演奏技法。傳統箏派的特點分為右手的彈撥箏弦，其技法有：托、劈、勾、剔、抹、撮、輪、搖、括奏與和弦音等多種；左手的按抑箏弦，為控制音高與弦音的變化，用以表現不同的風格韻味，其演奏技法有吟、揉、按、放、顫等多種，充分表現「以韻補聲」的旋律特徵[122]等。而現代箏樂創作所衍生出來的新式演奏技法則有：快四點、大撮、小撮、搖指、掃搖、雙手琶音、輪指以及各種指序組合的技法練習等。

無論是表現傳統流派的風格標誌，如：山東箏的演奏特點是右手大指小關節的快速「托劈」手法使用頻繁，左手顫音則是振幅較大，常有音高的變化；河南箏的演奏特點為右手大關節的快速「托劈」用法，彈奏八度時往往使用剔托彈法，演奏中旋律觸弦點則經常採用「游搖」彈法，左手按音、顫音有多種變化等；或是現代創作箏曲中的新技法，如：輪彈法、雙手搖指、雙手琶音等。在箏樂教學中，學生在學習這些技法時，對於手型必須要有適度的規範，懂得運用科學的原理來達到身

[121] 王小平，〈高師古箏課教學芻議〉，《星海音樂學院學報》，第 4 期，（民國 93 年 12 月），頁 81。

[122] 同註 120，頁 171。

體各部分肌肉的放鬆，以期熟練地掌握這些演奏技法，使之在
速度、力度、音準與手指的靈活性等諸多方面達到一定的要求。

　　器樂演奏藝術是人體各個系統和器官的一種較為複雜的活
動。只有科學地分析和深刻的認識這一活動過程中機體運動的
原理和規律，才能合理地運用演奏器官，從而克服盲目性，提
高自覺性。人體千變萬化的運動，歸根究底，都是在神經系統
支配下，由肌肉收縮作用於骨骼的結果[123]。筸樂演奏的技巧由
於演奏者與作曲家對古箏研究的不斷探索，在演奏技法上已呈
現了很大的發展，如：從單手彈奏到雙手同時彈奏、從搖指的
出現到快速指序的應用、搖指與輪指的雙重運用以及手掌或手
指擊箏等，演奏技法一直不斷地推陳出新。整體來看，無論傳
統或是新式創編的各種技法，在練習上仍脫離不了人體各部分
肌理的運動與作用，將技巧進行系統化的分類與練習，可以促
進演奏技巧的形成、鞏固和發展，運用定理、定律並掌握音樂
的律動，甚至減少演奏傷害的產生，更使得技巧的掌握與練習
的過程達到事半功倍的效果。因此，筸樂演奏的基本技巧，除
了以示範演奏的方式傳達給學生了解之外，如何運用人體工學
其慣性與對稱等科學系統化的方式練習與演奏，則是筆者認為
在技巧的教學上更顯重要的課題。所謂科學方法的演奏運用，
筆者引用吳學禹在〈練琴前的心理準備與練琴效應研究〉中所
提及：「科學方法是『人們獲得科學認識所採用的規則和手段

[123] 呂天之，〈古箏演奏姿勢識略〉，《樂府新聲》，第 1 期，（民國 80 年），
頁 23。

系統』。科學化練琴的基本理念是演奏者必須將自己的心理活動，指向集中於一定的練習對象，仔細辨別、思考、理解樂譜中一切符號的屬性與相互作用，並將其屬性與相互作用按其原理和法則有機地結合起來，構成一個整體，並直接作用於感官反映的知覺[124]。

　　箏樂演奏牽涉的層面相當廣泛且複雜，現針對演奏技巧部分進行教學上的探討，至於節奏或音準等音樂基本訓練方面，則不在此探討範圍內，筆者就多年的教學實務經驗，匯整出以下幾點探討之：

一、手指的伸張與收縮

　　演奏四點、撮音、夾彈、指序、輪指與彈輪等技巧，皆是利用手指的獨立運動而形成，而音與音之間的距離、力度運用的支點、手部運動的緊縮與放鬆以及動作的大小等，則為練習過程中所必須把握的要點。以音與音之間的距離為例：彈奏四點練習時，以中指與姆指的間距為最大，遠的距離時，利用手指的伸張；近的距離時，則手指要靠攏、放鬆，切勿以手腕或手臂的拉動來輔助。又如：夾彈的演奏技巧，應以手指彎曲緊縮的力量以及彈奏後的自然放鬆為原則，將手腕的上下跳動作為力度的輔助則為大忌。對於輪指或彈輪的演奏方式，則應注

[124] 吳學禹，〈練琴前的心理準備與練琴效應研究〉，《中國音樂》，第 2 期，（民國 92 年），頁 59。

意鞏固正確的手型與動力的運作，使手指自然與準確的快速跑動，至於手腕和整個手臂其伸與收的動作，則為演奏時移動的輔助與配合。而關於指序的彈奏技法，除了由趙曼琴所提出「對稱與慣性」[125]的理論外，王中山提出的「手心的運用」亦是利用人體力學輔助練習或彈奏上，一個重要且必要的方法。所謂「手心的運用」，即是利用手心的伸縮與張力，其相互矛盾又對立統一的原理，運用其主動和放鬆的伸縮，採用半握拳手形，充分發揮各指關節、伸屈肌的靈活性，並使手心盡量放鬆使之更富於伸縮性[126]，為代筆曲中快速指序藝術體系的技巧運用上，提供了一個科學的演奏方法。

二、左手顫音的技巧

顫音的基本姿勢：一般多以左手食指、中指與無名指三指的指尖，或以食指與中指二指的指尖，在距筆碼左側約四、五吋的弦上，以上下晃動的方式而得，因其晃動的種類與形式，而形成顫音種類的多樣化與複雜化。基本的顫音技巧可分為按顫、重顫、滑顫、點顫、節奏顫音及八度顫音等類型。顫音的技巧除了運用手指在弦上，以上下晃動的方式形成之外，同時，仍必須兼顧密度、速度與力度（包含音準的掌握）等一起配合

[125] 趙曼琴，〈對稱與慣性〉，《中國古箏學術交流會文集》，中國古箏學術交流會編輯組編，（民國 77 年 10 月），頁 98-99。

[126] 王中山，〈論古箏演奏中手心的運用〉，《中國音樂》，第 3 期，（民國 87 年），頁 65。

運用，無論是以大的按、顫或小的吟、揉等顫音法，皆是為表現各個流派或樂曲特色所需的重要關鍵之一。因此，對於如何在手指或手臂長時間下快速晃動，而不致造成肩部或手臂僵硬的方法，則為顫音的教學重點。

　　首先要把握住的原則就是將按在弦上的手指，想像成芭蕾舞者的兩條腿或是像麻雀站立在電線桿上的腳，它們都有一個共通特點就是將所有的力度集中在一個點上。而運用這樣的原理，站立在弦上的手指，自然形成一股集中力量，再依據各個流派或不同樂曲的特點，輔以手腕、手臂或肩膀的力量向下輸送。這種以指尖的力度集中，在輔以肩膀、手臂與手腕等肌肉放鬆的原理，一方面可以隨樂曲的速度要求加快顫音速度或密度，另一方面較不易因錯誤的施力方法而造成手臂或肩頸部的僵硬。

三、無樁搖指技法

　　搖指在古箏的演奏技巧中最具有練貫性和多聲性。作為彈撥樂器之一的古箏，不像拉弦樂器有任意的長音。而古箏的搖指技法多以拇指托劈彈法快速來回，因其快速彈奏的過程將一個個斷音形成了連音的同時，亦運用力度的變化表現出樂音的強與弱，因此，多用於歌唱性線條強烈的旋律樂段。現代箏曲創作已從過去單手搖指演變成雙手搖指，以充分表達樂曲所要求的技巧與特色，而由於無樁搖指技法最能符合雙手搖指受限最小的標準，因此，無樁搖指技法則成了左手搖指必備的訓練技法。

　　無樁搖指技法其原理是：以腕帶動姆指指尖，在弦上反覆來回快速擺動撥弦[127]，確實將力度輸送到指尖，以指尖為中心點，集中力度於指尖，手臂與肩膀保持放鬆的狀態。

四、因人而異的指法安排

　　筆者認為「指法」是相當具有個人習性與風格的一種規範與設計，就現代創作的箏曲而言，「指法」包含了如：四點、指序、托劈或輪指等傳統與現代演奏技法的綜合體，如何在樂曲當中設計適合自己的指法，也是面對新曲中相當重要的環節。每個人都有自己專屬的習慣用法，如：雙手運用的樂段，有些人習慣由右手開始；有一些人則習慣由左手先開始，一旦打亂了這樣的習慣，原來演奏得相當流暢的樂段，卻反而像是剛拿到樂譜時，進行視譜練習的窘況。筆者在教學實務中遇到不少這類情形的實際例子，如：樂曲『秋望』中的華彩樂段，見〈譜例十〉[128]。

〈譜例十〉

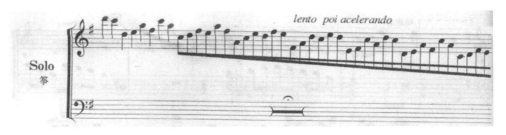

[127]　同註 120，頁 189。
[128]　王中山，《古箏曲集》，（濟南：山東文化音像出版社，民國 87 年），頁 32。

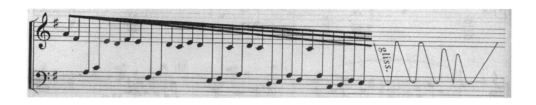

　　有些時候學生的創見也會提供教師教學相長的實踐，如：
樂曲『雲嶺音畫』，見〈譜例十一〉[129]。

〈譜例十一〉

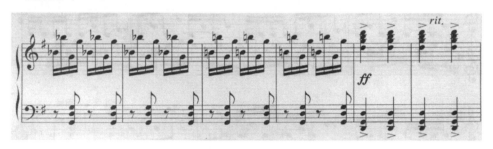

　　在此例中，學生多半使用中指與姆指輪替的方式演奏，而
筆者有位學生自行以食指、姆指與中指、姆指的交替循環，反
而使得手指的運用更為俐落靈活，樂曲速度的進行更為歡快。

　　另外，對於指法的設計與安排亦牽涉樂曲中「音樂性的」
與「技術性的」層面，除了上述對於技術層面的探討之外，對
於指法的安排有時必須兼顧樂曲的「音樂性」問題，如果兩者
產生衝突，則必須保留「音樂性」而捨棄「技術性」的指法設
計，因為對於表演藝術而言，技巧僅僅為手段，絕不能脫離具
體的音樂風格、音樂形象與音樂氣氛而單獨存在。因此，在教

[129] 同註 128，頁 14。

學過程中，更要注重藝術和技術的協調發展，避免產生單純追
求技巧的傾向。

五、扎樁或訓練無名指等輔助練習

　　對於練習或演奏時，扎樁的必要性以及加強無名指的訓
練，筆者認為亦應視學生個別的情況而定，如：對於彈奏四點
時，動作易不自覺加大的學生，以小指扎樁可以適度地平穩其
手腕的跳躍動作。對於彈奏指序時，以貼弦的練習方法，可以
適時地幫助手腕的穩定並加強四指運用的平衡度，同時亦可加
強對於無名指力度的訓練。

　　從生理結構來看，倘解剖人的左右手其五個手指的肌鍵，
大指、食指、中指和小指是獨立的，只有無名指的肌鍵與中指
連在一起，因此它缺乏獨立性[130]。所以，對於演奏時較少使用
的無名指，必然會產生獨立性與力度不足的缺點，而古箏演奏
向來以手指的獨立性為首要訓練，為要求每一根手指的獨立運
作與掌握，加強無名指的訓練是重要且必要的。訓練方式如：
注意手形的正確性、在樂段練習中盡量設計加入無名指的練習
指法、以重音方式練習或以聽覺分辨所彈奏的音是否平均等，
皆為具體且實用的訓練方法。然而，對於無名指的訓練過程中，

[130] 張育青，〈鋼琴教學中弱指的訓練〉，《音樂藝術》，第 4 期，（民國 80
年），頁 48。

應特別注意不宜過度訓練之。由於無名指與中指的肌鍵連在一起，唯有以循序漸進的方式才可避免造成永久性的傷害。

六、新音響拍擊技法的演奏訓練

現代箏樂創作有一項明顯的特徵即是新音響拍擊技法的普遍運用，例如：用手掌拍擊箏弦或以手指敲擊箏面板，用以模擬大自然的聲響或達到特殊音響效果。而拍擊時須注意力度集中於所應應用的手掌或手指，同時放鬆並適度帶動腰部以上的肌肉，進行有彈性的拍擊，另外，在音響效果上亦可藉由拍擊區塊的差異，而選擇並設計不同的音響配合，如：樂曲『西域隨想』在第一段主題部分，旋律的進行當中加入許多拍弦與拍箏面板的特殊音效，然而，在拍弦部分可以藉著拍擊位置與力度的選擇，而設計出與左手和聲相配合的音響效果。

以筆者的箏樂演奏與教學經驗而言，對於新音響的演奏技巧，筆者有如下的看法：在演奏過程中面對拍擊樂段時，須注意力度集中於所應應用的手掌或手指，同時放鬆並適度帶動腰部以上的肌肉，進行有彈性的拍擊。另外，拍擊的音響位置若為有音高變化的區塊，可藉由另一聲部進行的和弦配置，而選擇並設計與之相接近的音域區塊，進而達到音響效果上的一致性與完整性。如：樂曲『西域隨想』在第一段主題部分，見〈譜例十二〉[131]，旋律的進行當中加入許多拍弦與拍箏面板的特殊

[131] 王建民，《古箏曲集》，（台北：音樂中國出版社，民國87年），頁41。

音效，然而，在拍弦部分可以藉著拍擊位置與力度的選擇，而
設計出與左手和聲相配合的音響效果。

〈譜例十二〉

在此例中，第一小節中右手的拍擊區域與力度可以加強在
B 音的位置上，而第二小節則以 C 音為主要集中音區，如此一
來，在右手拍擊的音響效果可以營造出與左手伴奏和弦音相吻
合的和聲效果，也使樂曲旋律的進行較有整體感。

如果拍擊的位置在箏的面板或底板等無音高位置的區域，
力度的掌握與施力點的運用則是演奏者最需要注意也是最關鍵
的技巧。以樂曲『西域隨想』為例，見〈譜例十三〉[132]，右手
拍板的節奏為切分節奏，重音應落在四分音符，然而，筆者所
參與不論是箏樂比賽或是古箏主修考試等各類評審工作中，甚
至音樂表演會上，演奏者對於該曲中該樂段的演奏情況，往往
將原來的切分節奏表現成近似三連音或是連續三個相同八分音
符的節奏形態，這無疑曲解了樂曲中節奏的原貌。

[132] 同註 131，頁 42。

〈譜例十三〉

七、培養學生舉一反三的靈敏度

　　有些學生基本功練得很勤，也略見成效，唯一可惜的是，不懂如何將所練習的基本功運用到實際的樂曲彈奏當中，以指力的運用為例：有些學生在單獨彈手指練習時，指力可以充分彈奏出來，但是一擺到樂曲中，因為旋律線條的起伏與變化，卻不知如何運用了。所以如何學以致用是很重要的一件事，有時候這個問題是因為學生的學習態度所導致，如：在面對一首新樂曲時，有些學生常常急著應付手指和音符，練琴時總是急於雙手合成，於是產生從頭到尾斷斷續續、零零落落的狀況，一遍一遍地過，這往往成為一種頑固錯誤的習慣。一方面對於自己所練習的樂曲缺乏正確的彈奏法，同時對於音樂的表現也無暇顧及。

　　對於此種狀況，教師應以引導的方式來建立學生練習的步驟，如：讓學生試著獨立分析樂曲內容、注意樂句的走向與呼

吸、自行設計指法安排、或將連串的指序與指法設計成基本功
的練習方式等，然後再由教師幫助學生進一步分析研究，提供
幾種不同的方案，最後再定出比較科學、合理的句法。學生依
循固定的指法、正確的奏法和句法，以及採用分手、分句與分
段等方式，逐次地進行彈奏練習，才能把基本功訓練、技巧和
音樂藝術緊密結合。同時，在此過程中，除了培養學生獨立思
考與舉一反三的靈敏能力之外，對於其掌握音樂表現的規律、
技巧的增進以及正確練習的方法都有莫大的助益。

第二節　練習方法的溝通與互動

　　教學工作的內容繁雜，又源於個別的差異，往往充滿了變
數，或許吃力不討好，卻富挑戰性，更是耐心與智慧的最大考
驗。而古箏教學的過程中，練習是一個最重要的環節。練習的
意義在於：使學生以最精練而集中地學習用於表達音樂形象和
內容的不同技術類型，克服古箏演奏中遇到的技術性困難，促
進練習過程的科學化與合理化。

　　在教學方式上，學生應該學什麼？筆者習慣與學生討論技
法的練習如：思索如何保持身體的放鬆；選擇何種技法或觸弦
來指揮雙手靈活運用；考慮使用指尖、手臂或肩膀的力度為施
力點等，並討論為什麼這麼做，差別在哪裡？練習到什麼程度
為止。同時亦鼓勵學生在上課前發揮自己所知與所觸，想想如

何以自己的方式把音樂做好，待上課時教師給予意見後，學生能夠經過思考、演練、篩選與判斷而培養獨立思考的能力。

　　筆者經常選擇對話溝通的方式來了解，如何因著學生的個別差異，來安排最適合他們的練習方法，有時候，學生也會藉由寫卡片，以文字敘述的方式表達他們的需求。練琴最重要的一件事是「思考」，不僅是動動手指而已，在練習過程中必須有明確的計畫要「如何練」、「練些什麼」或是「要練到哪些效果」。有些學生適合一次只給一首樂曲，慢慢練、慢慢修、慢慢磨；有些學生易不耐，對於一次只給一首樂曲的方式，認為枯燥乏味，所以必須投其所好，一次給多首，以不同形式達到相同結果。教師應為每個學生建立資料檔案，如：學習過程、性別、年齡以及學生屬性等基本資料，另外，教師要明確清楚自己為什麼教？教什麼？怎麼教？對於教學內容的設計、如何循序漸進地引導學生的學習、甚至對學生的要求與自己的認知是否有差異等，都是箏樂教學上所必須探究的問題。

一、練習要有計畫的進行

　　古箏教學中對於練習所訂定的計畫，意味著採取有目的與特定的方法，使學生能夠運用最自然和最簡單的方法，逐步熟練並完善重複技巧所需要的每項動作，以便掌握和提高各方面的演奏技巧。

　　每一個學生的練琴需要有很大的不同，例如：有些學生較
其他人更能保持練習的新鮮感，而有些學生則視練習為苦差
事。如何好好利用練習時間，並使練琴成為一種每天的習慣是
很重要的。因為，並非每一個學生都清楚明白自己實際上所需
要的練琴時間。在筆者教學實務的經驗中發現：「每天有規律
地練琴」的練琴方法比「不一定每天練，要練就練得天昏地暗」
的練習方法為佳。魏煌在其〈練琴中的「高原現象」—淺談科
學的練琴方法〉中亦指出：在選擇練習曲和樂曲時要有適當的
計畫，堅持循序漸進的原則。練習內容的程度要適應學生的能
力和身心發展水平[133]。

　　遭遇到困難技巧時，必須運用分析的方法，找出困難的根
源：節奏、音準、速度或某種特殊技法等，如：遇到困難的樂
段時，慢速練習是一種行之有效的方法，將一些較困難的樂段，
先劃分成若干相對簡單的小樂段，然後以分段練習、精練各個
技巧小樂段以及樂段與樂段間的銜接之後，再將小片段漸漸連
成大樂段，此時，需要看譜的地方也會越來越少，樂曲進行亦
相對地越來越流暢與順利[134]。然而，必須注意的是：過多的慢
速練習容易導致注意力的分散和減弱，應適時改變練習的方
式，如：改變節奏、重音或速度等對應方法，來處理所遭遇的
問題。同時注意在練習中對於已經鞏固的技巧和需要掌握的新
技巧之間，其共同點以及其他綜合性問題，有計劃地進行練習。

[133] 魏煌，〈練琴中的「高原現象」——淺談科學的練琴方法〉，《樂府新聲》，
　　　第 4 期，（民國 74 年），頁 29。
[134] 同註 120，頁 197。

二、練習時要精神集中

　　有太多的學生在練琴時心不在焉，手指似乎永無止境地只是做著重複的機械性動作。像這樣的練習，缺乏階段性目標的設立，只是徒然浪費時間和精力。它不僅無法達到原先練習的目的，有時還可能是一種有害的活動。

　　練習時間的長短未必與練習的成果成正比。硬性規定每一個學生，依照一定的時間表做固定幾小時的練習，是一件毫無意義的事。有些學生可以連續練習 2、3 小時不覺得疲累，有些學生體力不佳，練 1 小時便感疲憊，而長時間的錯誤練習，不僅徒勞無功，毫無意義，而且會帶來不良的後果。例如：一而再、再而三地反覆練習錯誤的東西，所造成的後果是必須花加倍時間的修正練習才能改正過來。因此只有在練習時，採取正確的態度和方法，集中全部注意力，認真對待練習的態度，才是行之有效的。

　　任筱敏在〈如何培養用腦練琴的能力〉中提到：練琴是個複雜的心理過程，我們大多只看到信息從眼睛的輸入和彈奏的信息輸出，而要培養用腦的習慣，則必須經常要求學生做到「五到」，即眼到、腳到、口到、手到、耳到和「一慢」[135]。粗心大意、精神渙散與被動消極的練習態度是學習的一大障礙。

[135] 任筱敏，〈如何培養用腦練琴的能力〉，《交響》，第 1 期，（民國 84 年），頁 47。

三、練習必須懂得思考

國外很多鋼琴家以及鋼琴教育家已經發現，鋼琴練習和演奏中的心理訓練多於生理訓練。因為整個練習和演奏過程是大腦思維、生理和心理幾方面的綜合訓練[136]。所謂「有效率練習」指的是：使用最少的時間，來獲得最大的練習效果。這對於一個樂器學習者而言，是相當可貴的能力。學生在老師的指導下，逐步鍛鍊獨立學習與練琴的能力，使學生對自己的練習和演奏能以嚴謹的態度和嚴格的要求檢視之，正由於「練習」通常是教師不在身旁的情況下，學生所進行的一種自我教導的程序，教師除了指正學生的錯誤之外，在教學過程中亦應同時培養學生具有良好的思維方法和品質，使學生養成獨立思考的習慣和能力。

「技巧」與「詮釋」兩者，皆為練琴時所需把握的目標，對於每一個樂句中其音樂的形體或音色等都要下功夫，至於如何運用各種觸弦點、力度的變化、音區的轉換以及樂段明確的句逗等範圍，亦是演奏一首樂曲中非常重要的層面。教師應衡量每位學生實際的個體差異，避免以「填鴨式」機械被動的模式為教學方法，應著重於啟發學生通過自己的思維與見解，將其所學的知識和技能靈活地運用在練習實踐中，古箏教學不單單是為了訓練手指的機能，更重要的是如何運用與配合大腦的思考，促進全方位音樂才能的提高。

[136] 冷佳，〈鋼琴教學中的心理學問題初探（上）〉，《樂府新聲》，第 2 期，（民國 80 年），頁 47。

四、練習要懂得自我檢查

　　善於自我檢查是使練習取得成功的重要前提。學生應該學習評價自己的優缺點，以形成自我檢查的能力。為了確實知道每次練習的結果與進度，在練習前必須準備以下幾點工作：

　　（一）確定此次練習的內容與目的

　　（二）這一階段的練習主要解決哪些問題

　　（三）存在的缺點與不足，欲採取哪些方法和步驟來解決

　　筆者通常會建議學生準備一個練琴筆記，紀錄每次練琴的主要內容、心得體會、存在的差距、努力的方向甚至當時自己練習的感覺等，將其詳細紀錄下來，並時常查看筆記以便隨時檢查和監督自己。

　　疲勞感和痛感、冷熱感、飢渴感一樣，是人體一種本能的自我保護機制。長時間聚精會神的練琴，造成體力和腦力的大量消耗，勢必出現生理上和心理上的疲憊感[137]。在生理和身體狀況不良的狀態以及惡劣情緒影響下的練琴特別危險。生理上的緊張與過度疲勞會加深心理上的壓力；反過來，心理上的各種情緒壓力也會增強生理上的肌肉緊張度。惱怒、憂鬱、疲憊必然會引起肌肉的緊張和收縮，使整個演奏器官失去敏銳的適應能力。因此，練習中的自我檢查除了明確知道自己的練習進度之外，同時也必須對自己生理上的反應有所警覺，以免因過度的不當練習而造成肌肉傷害。

[137] 王朝剛，〈練琴心理及其相關因素〉，《中國音樂》，第 1 期，（民國 78 年），頁 44。

　　許多教學實踐顯示，不善於自我檢查的學生，即使在練習中再三重複也不會得到什麼進展。學生必須細心尋找自己在練習過程中所存在的問題，清楚練習的目的與要求，這樣才能及時預防演奏傷害的造成並收事半功倍之效。

五、富於判斷力的聽覺

　　在練習的過程中，無論我們做任何形態的演奏，如：任何一隻手的技巧掌握或對於音質的詮釋等，除要有精神上的準備和控制外，尚需輔以靈敏而機警的耳朵，才能有效對於所演奏出來的聲音，加以仔細推敲。然而，絕大多數學生把注意力過多地用到樂譜、箏弦和手指動作等方面，嚴重的甚至達到如果看不到箏弦就什麼也彈不出來的地步。由於大部分學生多著重於技巧的練習而忽略如何使用耳朵傾聽，在其聽覺上，亦因其對音響上主觀的欲求而強烈地扭曲實際的聲音要求。

　　根據空間的差異、演出場合的不同甚至樂曲的特殊要求等，應有不同的音響表現與設計，而在練習過程中，常因演奏者自身主觀意識而影響音響上的客觀要求，因此，藉以錄音的輔助練習是必要的方法之一。

第三節　樂曲詮釋教學的溝通與互動

　　正確的作品解釋是音樂表演創造的基礎，是決定音樂表演成敗的關鍵[138]。有些學生對這個問題缺乏應有的認識，往往認為音樂表演的關鍵在於技巧，技巧解決了，音樂作品的表現問題就會迎刃而解。實際上，音樂表演是感性和理性密切融合的創造活動，尤其是在樂曲的準備階段，如果對音樂作品沒有深入、細緻的分析與研究，就不可能真正進入音樂表演的創造過程。蘇聯著名鋼琴教育家格・涅高茲說：「只能感受藝術的人永遠只是一個藝術愛好者；只能思考藝術的人會成為一個研究者和音樂學家；對表演家來說必須把正題和反題—最生動的感受和思考—結合起來。」[139]

　　箏樂教學，從純表演角度來說，是以培養學生具有演奏各種不同風格的音樂作品之能力為目的。事實上，建立正確的風格感，一直是橫越在古箏演奏家和教師面前最重要也最困難的課題。任何一部作品本身都帶有歷史的烙印，作曲家在他們所處的時代用其眼光去觀察世界，並將體驗注入在作品中，使作品反映出當時的風貌與特定的時代風格。真正的表演者，應努力從歷史的角度把握作品的音樂風格[140]。

[138] 張前，〈正確的作品解釋是音樂表演創造的基礎〉，《中央音樂學院學報》，第 1 期，（民國 81 年），頁 39。

[139] 同註 138。

[140] 田光明，〈音樂表演中的美學追求〉，《中國音樂》，第 4 期，（民國 91 年），頁 56。

　　關於「風格」一詞，楊易禾在〈音樂表演藝術中的幾個美學問題〉中認為：

> 「不管是時代的、民族的、地方的、流派的風格，還是藝術家的個人風格，都是一個整體性的概念。它不是某些個別的特點，而是所有的特點相互滲透、相互制約、相互影響、相互融合的總體的體系性的結果。藝術家個人的藝術風格與他所處的歷史時代、社會生活、個人藝術修養、心理性格和表達方式的風度等等都是密切聯繫的。表現在音樂作品中、在內容、形式、體裁、技法、習慣性表現特徵等等方面都有所顯現[141]。」

　　古箏藝術在漫長的歷史長河中，經過不同時代的人文薈萃與地方性藝術的洗禮，形成了不同風格的箏藝演奏特色，除了具有濃郁地方風味所形成自成一派的曲目以及代表人物的傳統箏樂流派之外，相對於傳統箏派於文革時期所創作的現代箏樂作品、作曲家創作時期的箏樂作品以及現階段具有國際觀的箏樂創作。這些不同時期的箏樂作品，不僅開闊學生的文化藝術視野，同時也豐富並提高學生的藝術修養。然而，隨著歷史的發展以及時代的演變，處在新時代的音樂表演者逐漸以不同於過去的方式詮釋與表現音樂作品。因此，針對箏樂教學中樂曲詮釋範疇，筆者多建議學生在學習一首新作品時，先參考樂曲相關文獻資料：了藉作曲家的生平、年代和創作風格；清楚樂

[141] 楊易禾，〈音樂表演藝術中的幾個美學問題〉，《藝苑·音樂版》，第 4 期，（民國 80 年），頁 28。

曲標題意涵與作曲家的意圖；分析音樂作品的調式、調性、曲
式結構、旋律、節奏、和聲連結等各種音樂基本要素的結構；
樂曲為獨奏、重奏或協奏的演奏形式分類；對作曲家在樂譜上
所寫的各種表演記號和術語進行分析與研究，確定符合音樂表
演規律的適切方法。

一、傳統箏曲

　　時代的特點與作家的個性在藝術中的體現，便形成了作品
的風格。即如：出土文物，人們可以從製作技術和藝術手法上
去判斷它所屬的年代。而對於音樂作品，則是以其創作手法（旋
律、和聲、結構以至記譜等特點）輔以細緻分析，並聯繫作品
產生的時代、國家、民族、社會風尚、作者的經歷，甚至還需
旁及其他各種藝術形式加以綜合的考察，才有可能掌握作品所
要求的風格[142]。

　　傳統箏曲因各地區地域性、戲曲、民歌以及特殊人文背景
等差異而逐漸發展成各自一派具有特定代表人物與曲目的箏樂
流派。如：北派風格因當地人民個性粗獷，展現於箏曲的演奏
上以音色、演奏技法、力度以及樂句等音樂表現便與南派箏曲
有其顯著的特色與分別。由於現階段的教學環境以及社會上功
利主義掛帥，如：教學評量的評分標準、各類比賽的評分圭臬、

[142] 潘一飛整理，《朱工一談鋼琴教學》，《中央音樂學院學報》，第 1 期，
　　　（民國 74 年），頁 40。

甄選的錄取標準以及音樂會的表演主題等，使得大部分的學生
一窩蜂地追求現代筝曲中講求技巧與速度的審美標竿，甚至將
這類的演奏詮釋觀念原封不動地使用於傳統筝曲的詮釋當中，
殊不知，傳統筝曲著重於各流派特殊技法的運用，如：搖指的
使用方式、拇指關節處施力點的使用差異、音色的選擇、揉弦
方式的不同以及樂曲韻味的表現等，強調的是音色上的要求與
如何將樂曲以韻補聲的藝術內涵表現出來。

　　面對傳統筝曲的演奏詮釋，學生應充分了解各流派的特殊
人文背景、當時的文化思潮與社會風氣等，對於各流派所要求
的指法、拂音的表現方式、手指關節的施力運用、甚至力度的
表現差異等，不應忽略或以其他演奏方式替代，反而更應嚴格
遵守，以尋求具有歷史風韻的傳統筝樂作品的原始風貌。

二、現代筝曲

　　所謂現代筝曲是指相對於傳統筝曲的筝曲創作，其範圍涵
括二十世紀 6、70 年代文革時期、8、90 年代以及現階段具有國
際觀[143]的筝樂創作等，作曲家及其作品的藝術風格與時代風
格、民族風格以及流派風格密切相關。其思想藝術傾向無不是
特定時代的產物，正因如此，其創作風格總要受到時代風格的
制約。

[143] 當代的筝樂作品其標題意涵與創作手法，融合了西方現代前衛音樂的理
　　念，因此，筆者將其定義為具有國際觀的創作範疇。

（一）文革時期的箏曲創作

　　這一時期的箏曲創作由於政治因素的制約，大部分箏樂作品在創作的形式與手法上，幾乎具有固定的脈絡可循，多以民謠中優美旋律的抒發以及開創演奏技巧的表現見長，曲式架構則多以 A—B—A 三段體為基本形式。由於創作者多為音樂院校中教授與學習古箏演奏的師生群，他們系統地學習西方音樂理論，接受西方音樂的審美薰陶，甚至有些學生原是主修西洋樂器後改修古箏，如：浙江箏派王巽之先生，其傳人項斯華、張燕以及范上娥等，從鋼琴主修轉而改習古箏[144]。因此，這一時期的箏曲創作較著重於演奏技巧的高度開發，以箏曲『戰颱風』為例，樂曲中分別以掃搖和輪抹技法把同一主題顯示出來。自『戰颱風』首創之後，這種音樂發展手法在當時頗為盛行。如：樂曲『瀏陽河』其創作手法亦運用搖指與快四點等技巧把同一主題以不同的層次表現出來。另外，在調式的設計上由傳統常使用的 D、G 調，發展至 C、♭B、A、♭E 等調，然而，除了由劉啟超、張燕（1945-1996）於 1974 年所創作的『草原英雄小姊妹』，首度開創性地運用在樂曲中移柱變音的手法，以及少數箏樂作品運用單純按變音轉調的方式外，此時期的箏曲創作在調式上多止於一宮貫穿全曲的模式。

　　然而，不容忽視的是這一時期的箏樂創作透過箏樂演奏者的研發與開創，奠定了箏樂演奏的基本技法與曲式，開創了箏

[144] 許紫庭，〈浙江箏派的演奏技法對當代箏曲創作的影響〉，（中國文化大學藝術研究所音樂組，碩士論文，民國 87 年 12 月），頁 16-18。

樂技法的演奏形式與基礎，成為一系列目前箏樂教學內容中所必須傳授的基本功訓練技法。如：融入鋼琴與豎琴的和絃演奏、琶音演奏等技法；延續浙江箏派的四點彈奏、同度輪抹、八度輪抹、掃輪、扣搖、掃搖、雙搖等技法。另外，這時期的箏樂演奏藝術由於受到西方音樂教育的訓練與薰陶，除了技巧上有長足的發展之外，在音樂的審美觀上也因受西方音樂技巧導向的影響，而對箏樂演奏的優劣取決產生了一連串新的認知與要求，如：對音準與節奏的要求嚴謹、對音色與力度要求細密、以及對技巧的掌握要求完美等。因此，詮釋這類箏樂作品時應注意樂曲中樂段的分句、彈性速度的設計、基本功的充分掌握、搖指樂段的流暢表現、指力的要求以及速度的控制等方向。

（二）8、90 年代的箏曲創作

從音樂的歷史來看，處於每個時期的作曲家，創作風格必然會受到當時文化思潮的動向、社會風氣與環境的影響，而在其作品中顯露出那個年代的獨特個性。因此，不同的時代，總有不同的演奏風格。時代雖有其風格，但藝術與人生是密不可分的，畢竟每位作曲家都是獨特的個體，也都有自己的特點。箏樂創作在這一時期出現了明顯的個人創作風格，以創作的獨特性與數量來看，主要分別為何占豪、周成龍、徐曉林、王建民、王中山等人。

整體而言，這一時期的箏樂作品，是一種多元發展的綜合縮影，除了演奏形式的多樣化，如：協奏曲、人聲伴奏、鋼琴

伴奏或其他樂器伴奏等形式；在樂曲的創作手法方面，創作者不僅將古箏以往五聲音階的定弦更改為規則化或非規則化的各種新式定弦，在節拍的運用、演奏技法的開發、樂段與樂句的非常規化，甚至將古箏當成打擊樂器使用等創作手法，皆為此時期箏曲創作的新風格。以何占豪的作品為例：其創作作品較多以樂團編制為導向，著重於協奏曲或其他樂器配器的創作形式，並嘗試新式的組合，如：加入混聲合唱團作為伴奏之一、將唐詩融入箏樂的創作以及轉調手法使用較頻繁等。而徐曉林的作品則以西方「前衛」式的作曲技法見長，較多不規則的樂句或樂段、非常規的節拍觀念、以及融入其他民族樂器演奏技法的新設計等。另外，王建民的箏樂作品較常見的是拍擊技法的設計與運用、較多地保留傳統民間音樂的創作素材；王中山的箏樂作品則側重於技巧的高難度表現等。由此可見，每一位創作者其創作作品皆有其個人的特殊風格與表現手法，這是演奏者在面對不同創作者的作品時所必須考量與注意的。

（三）新世紀的箏樂創作

　　21 世紀的箏樂創作走向現代前衛音樂創作的規格，除了節奏的不規則形態、音堆的廣泛運用之外，並包含了對於音色的重新探討以及記譜法的重新釋義等。現代音樂的影響不只侷限於吸收某些新技法，更重要的是創作者從一些傳統觀念中解脫出來，探索新的領域、追求新的突破與新的可能性，開創出許多堪稱「前衛」的新箏樂作品。

　　面對這類不按過去常理出牌的箏樂作品，對學生而言不僅
是一項新的嘗試，教師亦相同面臨了新的挑戰與衝擊。樂曲的
處理方式，如：樂句的分析、和聲的設計、節拍的運用、記譜
方式的解釋、甚至有些樂曲表演更結合了劇場概念等，這時期
的箏樂作品強調的是全人的藝術體現，在對於各類音樂或藝術
領域沒有通盤了解的前提之下，都會直接與間接地影響了個人
對於樂曲的詮釋與表現方式，因此，新世紀的箏樂作品所要表
達的是一種全面性的藝術體現，箏樂教育工作者與箏樂演奏者
必須走出自己的象牙塔，不僅僅侷限於技巧或速度的追求，而
應以宏觀的視野，充實文學與各類藝術方面的涵養，才能勝任
這類全方位的箏樂作品。

三、樂曲的標題意涵

　　中國傳統音樂有不少是有標題的，而這些標題，不一定都
具有故事或戲劇性、情節性涵義。有的只是借助文學的提示和
風物或環境的描寫而懷抒咏志，所以主要反映為文學與音樂的
關係，如：『高山流水』、『春江花月夜』與『長安八景』等
為描寫環境的標題樂曲。以『長安八景』為例，樂曲內容分為
「雁塔晨鐘」、「草堂煙霧」、「瀷柳風雪」、「曲江流飲」、
「咸陽古渡」、「華岳仙掌」、「太白積雪」、「驪山晚照」[145]

[145] 李婉芬等，《古箏曲集》，太原：北岳文藝出版社，（民國 88 年），頁
130-137。

等八個蘊含古意的小標題，演奏者須著重於意境的表現。另外，如：取自李白《春思》的『秦桑曲』、取自王安石《咏梅》的『暗香』、取自辛棄疾《醜奴兒》的『倚秋』、以及取自白居易《草》的『草魂咏』等，皆為藉由詩詞中的字句或文辭而定名的樂曲標題。而部分箏樂作品以大陸西南少數民族的特殊音調為創作素材，如：採用新疆民間調式的『西域隨想』（王建民曲）、運用苗族「飛歌」而創作的『幻想曲』（王建民曲）、採用湘西地方音樂素材進行創作的『溟山』（王中山曲）等，屬於非戲劇性的音樂。

　　而另有一些音樂的標題直接表現具體的戲劇矛盾衝突，並要求音樂按照文學標題所提示的戲劇發展脈絡進行組織結構（而不是用同一個敘事性、歌唱性的曲調，平鋪直敘地套唱多段詞的內容）以形成戲劇性音樂[146]。戲曲雖然是一種綜合性藝術，但中國戲曲的構成，音樂的份量卻佔據著很大的比重。所以，許多人稱看戲為「聽戲」。一般人都能注意到中國戲曲音樂的生成除了可能與民間的說唱、宗教界的勸善調、詩詞的吟唱以及宮廷歌舞有關外，有不少還可能與民歌小調有關。這類型的樂曲多半蘊含於傳統箏樂的曲目當中，由於傳統箏樂流派多半與當地戲曲音樂有著密切的關聯，藉由戲曲唱腔或曲牌而逐漸形成箏樂演奏藝術的器樂小曲，因此，在這類樂曲當中仍保留傳統戲曲音樂的獨特藝術風采與

[146] 李吉提，〈中國傳統音樂的結構力觀念（之二）〉，《中央音樂學院學報》，第 2 期，（民國 83 年），頁 60。

韻味，所以在詮釋這類樂曲時應以了解各類戲曲藝術特色為優先考量，以求完整的音樂表現。

新世紀箏樂創作在樂曲標題的意涵上，也產生了許多迥異於過去慣常的用法，如：『迷宮・消遙遊 III』（潘皇龍／1992年）採「開放形式」（可變形式）記譜，所以它的形式與演出長度是不固定的。作曲家給予演奏者共同創作的任務，音樂形象的刻畫隨著演奏版本的不同，因此產生不同的多樣面貌；『給古箏及弦樂四重奏的幻想曲』（金希文／2000年）；為箏與鋼琴之二重奏『色 III』（李子聲／2005年）；『Crush ~ for Soprano Saxophone and Zheng』（Michael Sidney Timpson／2003）作曲家以 crush 來當作標題，帶有多種理論與情感內容上的意義等。貼近生活的擬物標題，如：『貓嬉』（李元貞／2003年），為作曲者因其所券養貓咪的行為運動，藉由箏樂的創作過程中，將貓兒嬉戲的行為樣態轉移至抽象的音樂表達中。又如：『凝』（李志純／1998）以紀念其作曲恩師 Prof. William Albright 而作。其作品的標題是 W. Albright 倒反拼音，代表的是他不按牌理出牌的一生[147]。其樂曲內容中所呈現的節奏的多樣化與音樂線條的特殊韻律，皆反映出箏樂創作的另類風格。

因此，對於這類樂曲的詮釋，講求的是整體的對稱與句法的平衡，有些樂曲講究的是精準的節奏表現，或強調意境的表達，或著重於音響效果的開發與嘗試，或要求主、伴奏間的相互呼應與對答等，除了斟酌樂曲標題的字句意涵，更多的是對

[147] 同註 20。

於「絕對音樂」式的表現與鋪排，亦即不應刻意以音符來闡述或描繪客觀事物。

四、學生類型

　　演奏時所表現出的感情風格，一般可以概分為兩種基本類型：一種為熱情與浪漫的；另一種為理性與嚴謹的。一般而言，表演時，熱情派追求的是感情、音色的變化、明顯的線條，以及浪漫派的華彩；而理性派追求的則是勻稱、嚴謹的結構，著重於理性而不是感情的外露。這種演奏屬性或多或少影響著學生的個人特質，如：個人特殊的天賦、最喜愛的音樂設計或最適合於自己技巧表現的彈奏方式等。因此，演奏家在選擇演奏曲目時，多半也是以最適合於發揮個人特質的作品為主。然而，教師有時候卻必須反其道而行，透過風格大相逕庭的不同作品，讓學生跳脫舒適的領域，並激發學生的演奏潛能。

　　一對一的教學方式必須充分理解學生的個性，才能有效的因材施教，而學生的個性與類型受其家庭環境及個人特質的影響很深。例如：學生的年齡、體格發育的情形、手指的長短粗細、手掌的寬厚狹窄；學生在課外是否有機會聽音樂？古典音樂、流行歌曲或歌仔戲？家裡的父母兄弟姊妹是否學琴……等因素，皆直接或間接地影響學生的學習態度與進度。更由於學生的個體差異及其所處的社會環境和生活經歷的不同，在演奏古箏時，所表達出的樂感也是不一樣的，甚至和演奏者的性別、

年齡、知識以及其自身的處境等是分不開。因此可知：樂感應
是多種多樣的，沒有什麼一成不變或絕對的情感標準[148]。

依筆者個人箏樂教學的實務經驗中，針對樂曲學習態度所
呈現出來的學生類型，基本上可以歸納如下：

（一）依賴型

怯於表達自己的意見，或是懶於思考，只求照單全收。這
類學生的素質一般普遍較平庸，對於樂曲處理的多樣化較無太
多的經驗與想法，較不願意接受新的嘗試，亦不積極表達自己
的看法，只等待教師提供樂曲的處理模式，或依賴相關影音資
料，照單全收。

筆者曾有位學生在學習樂曲『雲裳訴』的過程當中，自行
以大陸某位演奏者的有聲資料為模仿版本，從早聽到晚、走路
也聽、搭車也聽、甚至連睡覺也聽，在上課的過程中，學生經
常向筆者反應，對於某樂段的處理方式，一直認為不滿意，筆
者與該生討論該樂段的多種處理方式，卻似乎有如隔靴搔癢
般，一直無法了解真正原因，最後在筆者引導下，該生說明其
認為：必須與其正在模仿的演奏者所詮釋的方式一模一樣，才
是完美的表現。

資訊的進步，使得各類音像製品在現今社會已不再是罕見
不可取得之物，有些學生所蒐集的資料甚至比教師的還多還

[148] 楊漢果，〈鋼琴演奏的音樂表現〉，《音樂探索》，第 4 期，（民國 82
年），頁 11。

廣，在一片大陸熱的風潮下，學生多奉大陸知名演奏者為唯一
圭臬，以模仿其唯妙唯肖的演奏版本為完美的象徵。這樣的現
象有利有弊，在利方面：學生對於樂曲的學習較積極，一首新
樂曲，在有聲資料的輔助下，學生學習速度加快，亦可以因著
樂曲的多種版本而學習樂曲詮釋的多樣化；在弊的部份：學生
對於樂曲的學習，過分依賴影音或有聲資料的揣摩，傾向只選
擇學習具有影音或有聲資料的樂曲，面對缺乏有聲資料的樂
曲，卻有不知如何演奏的窘況。

　　對於這類型的學生，教師必須以鼓勵的方式，培養他們的
自信心，適度地讓他們練習嘗試自己設計處理樂曲，從旁指導
或修正，說明每一類樂曲處理形式的特色，漸漸訓練他們能獨
當一面。另外，引導他們了解音樂的演奏亦是一種再創作，一
味地模仿別人，演奏出來還是別人的影子，如何呈現自己的風
格才是最重要的音樂表現。

（二）自信型

　　這類型學生多半資質聰穎，在音樂的其他訓練方面有單項
或多項較好的成績表現，如：視奏能力較強、聽寫能力較強或
節奏感較強等；或是經常在各類考試、比賽或甄選中拔得頭籌
等，使得這類學生較有豐富的幻想力，常在好奇心的驅策下，
產生強烈的探索慾，較喜歡追根究底等表現，然而，這類學生
會有以下幾種缺點產生，如：

1. 只靠聽覺而不注重理解力，欠缺音樂理論方面的基本知識

　　這類學生通常忽略理論知識的了解，總是靠著聽覺與記憶本能。

2. 不按牌理出牌，沒有指法觀念

　　對於音符上下端的所標示的指法與自己所使用的手指，彼此之間無法產生相關的概念，通常是視而不見，察而不覺，不能透過視覺與中樞神經的相互配合而產生迅捷又正確的運指能力，因此，教師要盡早採用訓練指法的教材，以期養成合理性、邏輯性、知覺性、敏捷性及正確性的運指法。

3. 缺乏樂曲的曲式分析能力

　　筆者曾有位學生總喜歡依自己對樂曲讀譜能力的強弱，來進行樂曲價值的分類，筆者建議其應練習的曲目，皆因該生對這些樂曲的主觀認識，而自行認定這些樂曲過於簡易，不值得練習。其實，學生有時候會刻意隱藏自己真正的想法，例如：對樂曲的喜好、對於演奏的目的性等，師生之間應隨時注意彼此間互動的關係，以利於學習的正向溝通。

（三）冷漠型

1. 個人性向影響

　　「人」的差別很大，老師所面對的都是不同的人，對學生而言，如果日後不打算成為演奏家，或是對於箏樂主修的學習

目的只是為了學位與文憑，甚至有些學生正在進行雙主修或雙學位的學習規劃等，其實並不需要長期專注於一種樂器，反而可以鼓勵學生多去接觸各種類型的音樂。因此，面對這類型的學生，充分溝通是很重要的一環。

2. 體制的影響

　　主事者的觀點與政策會連帶影響學習者的心理狀態，以每學期的成績評量來看，成績的好壞往往是一個影響學習者學習態度的主要關鍵，筆者曾有位學生，將其每學期參與考試的成績與評語結果，作一分析與比較發現，近六、七個學期的成績報告幾近相同，甚至連評審所給的評語亦大致相同，因而造成該生情緒低落，對於成績的評量也不再重視。

　　各個學校的評量狀況雖然各有不同，然而，評量的方式與結果卻是大同小異，即是一個決定優劣的平均分數，而這種類型的評量方式與結果，是否真能客觀地代表學生整個學期的學習表現，仍值得思考。

小結

　　音樂表演絕不是對作品的機械操作和簡單的音響翻版，作為一種藝術創作活動來說，演唱、演奏或指揮，首先要有更具體、更細緻甚至更明確的藝術構思，要有獨自將作品轉化為音響藝術的能力。因此，同一部作品經由不同音樂表演家的處理，即有各自的藝術個性，這就是獨創性最好的明證。演奏家所面

對的作品中，許多是過去歷史時代傳存遺留下來的，而演奏家本人又是生活在當今社會的現實之中，因此，在意義的探求、創造過程中，始終存在著一個由時間間距所造成的歷史和當今兩個「審美視界」的差異及其融合問題[149]。

教師對於學生的音樂能力及學習目標有所評估之後，最好能進一步探討學生的內心世界；因為表演藝術中演奏者的性格，是其個性以及個人對藝術作品獨特態度的最高表現。所以在整個教學過程裡，教師應當培養學生的音樂個性、音樂的自我和藝術中的獨特品味以及學習的獨立性。

在音樂表演的歷史性和時代性的問題上是沒有固定標準和尺度的。一個時代的美學真理，一輩人的演奏法則，也許下一輩人認為是不適宜的教條：即使是同時代的人也會因為意見不同而爭論不休，有的強調音樂風格的歷史性與純正性，有的則希望音樂表演風格的現代性和獨立性。這種情況作為音樂美學層面的學術探討是有益的，在音樂表演的不同情況下也是允許的，對音樂的繼承和發展，對音樂生活的豐富多樣都有好處[150]。

[149] 胡自強，〈對音樂演奏藝術的美學思考〉，《中國音樂》，第 4 期，（民國 89 年），頁 40。
[150] 同註 140，頁 57。

第 三 章

音樂會實務教學

　　目前台灣音樂系中的箏樂教學除了對於學生進行箏樂演奏等技巧性的個別指導之外，最終目的多以培養優秀的箏樂演奏人才為導向，希企學生在實際的演出中能有傑出的表現，而在舞台上技藝精湛與光鮮亮麗的完美演出，除了仰賴幕後巨細靡遺的準備工作，如：節目的企劃、宣傳時期的工作內容、工作人員的安排與責任歸屬，以及錄音錄影工作的安排與溝通等行政類工作的建立之外；如何協助學生克服面對舞台表演時所產生的心理焦慮，也是一場音樂會成功與否至關重要的關鍵。

　　箏樂教學過程中常有些學生在平常演奏的狀況良好，可是當他們一旦上了演奏舞台，則產生了所謂的演出前症候群，如：緊張或焦慮的情況，嚴重的甚至產生如：腹瀉、頭痛、手心直冒汗等生理上的反應。因此，如何調適與解決演出前症候群，亦攸關著整場音樂會演出的表現水準。

　　本章節所要論述的主題著重於音樂會前有關曲目的設計與選擇、上台前的心理保養以及克服怯場等準備工作，一些週遭與之相關的台前台後等瑣碎的工作，如：從開始企劃、接洽場地與時間的安排，以及海報與節目單等宣傳物的設計等林林總總行政方面的工作細節，則不在此討論範圍之內。

第一節　曲目的安排與設計

一、音樂會主題的選定

　　為演奏會的曲目內容作適當的選擇與設計，本身便是一門艱澀的藝術。我們是無法在倉促間，臨時做好任何決定的，因為它必須經過完善的思考[151]。依筆者的教學經驗，基本上會有兩種做法：

　　（一）讓學生先行思考並決定他想演奏的樂曲，待其列出詳細曲目單後，筆者再與學生針對其音樂會的主題呈現，進行曲目的討論與修改。

　　（二）直接建議學生幾個思考與蒐集曲目的方向，再與之討論樂曲的選擇與安排。

　　這是因為學生個性差異的影響所致，有些學生較獨立，勇於表達自己的看法與創見，希望透過自己的能力來辦一場音樂會；而有些學生較依賴，希望教師能提供幫助，協助他們處理一切舉辦音樂會的各項事宜。以學生自行選曲的結果來看，一般約略可分為，偏重演奏形式的多樣化、側重技巧的表現慾、偏重旋律的優美線條、以傳統某一流派箏曲以及以現代前衛作品為主等。其中需要特別注意的是，學生自行決定的曲目，往

[151] 露絲・史蘭倩絲卡（Ruth Slenczenska），《指尖下的音樂》（Music at Your Fingertips），王潤婷譯，（台北：大呂出版社，民國 80 年），頁 109。

往因其個人的偏愛而產生所選擇的樂曲風格過於偏頗，這時就必須溝通並進行部份樂曲的刪改。依筆者的教學經驗，對於音樂會曲目內容與主題的設計，基本上可以歸納出以下幾種類型：

1. 強調樂曲配器形式的多樣化

　　這類的音樂會表演內容以配器為主要考量，樂曲的選擇以獨奏、重奏、合奏以及其他樂器伴奏的形式為主要取材重點，如：以小提琴、鋼琴伴奏的樂曲『苗山春』；以大提琴伴奏的樂曲『暗香』、小型絲竹樂伴奏的樂曲『鄉韻』；雙箏伴奏的樂曲『漢江韻』、『百花引』；鋼琴伴奏的『秋望』、『臨安遺恨』；簫伴奏的樂曲『望月』、『春之海』等。

2. 以技巧表現為主題

　　這類音樂會的內容主要呈現技巧表現的難度，如：左手搖指技巧呈現的樂曲『雲嶺音畫』；強調四對三節奏形態與不規則樂句處理的樂曲『山魅』；快速指序技巧的樂曲『打虎上山』、『井岡山上太陽紅』。如：謝味蒨的古箏獨奏會，即是以運用快速指序技巧所演奏的樂曲，為其音樂會內容的曲目選輯，其曲目安排為：『彝族舞曲』（王中山改編）、『井岡山上太陽紅』、『打虎上山』等。

3. 以某一流派、時期或作曲家的作品為主題

　　以流派的特色為音樂會主題，如：以傳統南北派箏樂風格為音樂會主題；或選輯各流派樂曲中之經典樂曲作為音樂會的

主要內容。另一種則是選擇以傳統素材所進行創作的現代作品，如：取材自古琴演奏手法與聲韻之美的樂曲『鐵馬吟』；取材自陝西戲曲聲腔韻味的『雲裳訴』等。或是以相對於傳統筝曲與文革時期的筝曲創作為主題，如：黃曉飛的作品『敦煌唐人舞』、『哀江頭』；徐曉林的作品『黔中賦』、『情景三章』等。還有一類的音樂會是完全以一位作曲家的作品為主，例如：全場音樂會的曲目內容為徐曉林、王中山或王建民等作曲家的作品選輯。

在這類獨奏會裡，演奏者好比是一只優秀的單眼鏡頭，使聽眾可以藉由演奏者的樂曲選曲與音樂表演中，看到某傳統筝樂流派或某位作曲家的風格呈現。在選曲上，我們可以選擇這些流派或這位作曲家的作品中廣為人知與較不為人知的樂曲。甚至從中仔細編排一些能夠特別表現出其獨特個性與細緻內涵的音樂，使聽眾在短短幾十分鐘之內，對流派的風格與作曲家的創作特色有一目了然的認識。這類曲目往往帶有「教育」的意義，因為演奏者可以在一場演奏會中，展現各個時代、不同流派或作曲家其某一特有形式時，寫法上的差異。如：許紫庭的古筝演奏會，即是以浙江筝派的技法運用為其音樂會的標題，選擇的主要曲目為：『海青拿天鵝』、『春之海』、『臨安遺恨』等。

4. 以現代前衛作品為主

這類音樂會的內容多以非五聲音階定弦的樂曲為主要考量，所呈現的是時代的尖端，演奏者喜歡大膽嘗試新穎的作品，如：葉娟礽的古箏獨奏會，以現代箏樂作品為主要曲目內容，其樂曲設計為：『凝』、『歌賦』、『暗香』、『三令』、『三疊』、『戲 II』、『色 III—為 21 弦箏與鋼琴』、『Crush—for Soprando Saxophone and GuZheng』等。

5. 依演奏者個人喜好而定

這類音樂會較無特定主題，如：林玲古箏獨奏會、李萌古箏獨奏會。

6. 樂器種類的選擇

演奏者依不同樂器的形制或種類來強調音樂會內容的多元化，如：以鋼弦箏、尼龍弦箏或蝶式箏等不同材質或刑制的古箏，來表現不同的音樂風格。

7. 以樂曲標題而定

這類音樂會多以刻劃歷史人物的樂曲為主題或是以描繪大自然景物為主題。

8. 依當地聽眾音樂品味的水平而定

因地域差異而有所選擇與安排，如：選擇當地民謠、流行音樂或卡通音樂等，考慮音樂會表演當地觀眾的音樂品味。

9. 依音樂史發展軌跡而定

這類音樂會內容依箏樂發展的演進過程,將演奏者所選擇的曲目內容加以編排,以樂曲創作時期為主要設計依據。

音樂會曲目的設計,像任何流行的事物一樣,也是常常隨著時間的更易而不斷地變化。以國際性的演出而言,有些時候,不同地區的聽眾對於演奏會曲目的要求,亦因民族性及國度的不同而有很大的差異。因此,演奏者對於樂曲的取捨亦應有全面性的考量。

二、音樂會曲目順序的設計

「全場獨奏會」是指一場長時間的個人獨奏。其中所包含的各種不同主題內容的設計,如:以作曲家、以不同流派、以技巧表現或以現代箏樂創作等不同色彩的樂曲,皆是為使獨奏者能自然的表現出他最美好、最豐富的音樂內涵,以及最佳的演奏和詮釋能力。理想的獨奏會,樂曲實際演奏時間通常是七十分鐘左右,安排曲目時,第一首樂曲不宜選擇長度太長的作品,使習慣晚到的聽眾,稍有緩衝的餘地。

針對音樂會中曲目進行的順序安排,筆者的選擇方式為:先安排一首明亮的開場曲,時間以 4~5 分鐘的長度為宜,後彈一首慢板音樂(但是不能太過於緩慢而失去了音樂進行的動力),再接著安排一首風格特殊的作品;至於中場休息前與終場結束前的樂曲作品,是筆者認為必須把握的重點安排,這兩

部分的樂曲選取，筆者建議以具有熱烈風格的作品為主要考量，將使得整場音樂會的氛圍有漸入高潮的助益。對於曲目順序的安排，除了以快──慢──快──慢……等的樂曲速度為考量之外，關於樂曲的音樂色調與情緒反應亦是不可忽視的設計重點，也就是符合起、承、轉、合的規律，如：悲傷柔軟的樂曲──快速輕巧的音樂──優美旋律同時具戲劇效果的樂曲──華麗似火焰般的作品。有時候，當你彈完一首衝擊性強的音樂之後，聽眾在心情上也許需要一些休息，此時可以適度的彈奏慢而柔軟的樂曲，這將使這類作品達到最佳的效果。

　　另有一類曲目順序的安排方式，是以樂曲的調性以及樂曲演奏的形式與配器而決定，由於古箏在定弦上的侷限，以現代創作樂曲的設計而言，通常一場音樂會的曲目安排，其所使用的古箏數量多半在五張以上，有時為了節省樂器的使用量，在演出曲目稍作調整即可有效改善。而樂曲演奏的配器形式亦是一類曲目進行順序的考量，如：以樂隊伴奏或鋼琴伴奏的樂曲形式，需要大量的工作人員的換場工作，有時換場速度過於緩慢，則亦影響音樂會進行的流暢感，有時候易造成觀眾因久候而有不耐，甚至因此造成現場氣氛冷場，因此，面對樂曲配器必須搭配大量伴奏人員時，則必須謹慎處理與安排。

　　例如：以筆者箏樂演奏會為例，箏樂與西洋室內樂的對話，室內樂伴奏人數有 8 人，安排的樂曲有『打雁』、『孔雀東南飛』、『茉莉芬芳』、『井岡山上太陽紅』等四首，兩首鋼琴伴奏的樂曲『蜜柑紅』、『月兒高』，一首鋼琴與小提琴伴奏

的樂曲『苗山春』，一首雙箏伴奏的樂曲『高山流水』（山東
箏曲），兩首獨奏作品『彝族舞曲』、『山魅』。

　　筆者的設計為第一與第二首為室內樂伴奏的樂曲，接著為
鋼琴伴奏兩首樂曲，中場前的作品為小提琴與鋼琴伴奏的作
品，下半場第一首為雙箏伴奏的傳統箏曲，接著為兩首獨奏樂
曲，最後兩首為室內樂伴奏的作品。

三、曲目練習的目標設立

　　從各個角度來看，準備一場演奏會就像是斟辦一桌佳餚：
一它們都有一定的期限。二準備過程充滿了各式各樣累煞人的
工作。三所有的努力必須在同一段時間內到達高峰[152]。必要時，
應建立曲目練習的工作時間表，確實分配好練習的各項進度，
如：獨奏與伴奏的分類、技巧的掌握、音樂線條的處理、何時
該把樂譜背熟以及錄音修飾的工程進行等。

（一）獨奏形式的樂曲練習

　　將樂曲進行分類，如：哪些樂曲對自己而言是從未學習過
的新曲目，哪些樂曲曾經參與演出、比賽或考試的曲目，計算
距離音樂會日期所剩下的時間，預留音樂會前三個月的時間，
作為以音樂會內容曲目順序的進行，且完整演奏的錄音修正時
期。對於每首樂曲其定弦的熟悉、技巧的掌握、音準的要求、

[152] 同註151，頁123。

速度的練習、樂句的分析、樂曲的詮釋、甚至背譜的進行等，
亦應明確訂定完成的時間與進度。

（二）伴奏形式的樂曲練習

　　尋找伴奏人員的基本原則，以筆者的經驗而言，並非以其
專業水平的高低為考量，而是以其個人的性格特質為依據，這
是因為，以其專業程度的水平高低作為考量的標準，易產生某
些困擾，如：演奏樂曲時，伴奏當成是自己的獨奏表演，沒有
扮演好其伴奏的角色而喧賓奪主；或其本身對音樂的主觀意識
易較強，溝通較不易。因此，筆者經常建議學生尋找伴奏人員
時，其專業程度在中上即可，最重要的考量關鍵應為伴奏人員
是否具有高度的責任感、配合度的踴躍與否、反應的靈敏度以
及其外務多寡等條件來決定。

　　伴奏是一門合作的藝術，一個優良的伴奏人員能襯托出主奏
者的音樂表現，而不是拖累主奏者的演奏，以鋼琴伴奏的樂曲『臨
安遺恨』為例，這首樂曲原為古箏協奏曲，鋼琴伴奏的部分為管
絃樂隊的縮編譜，既為協奏曲，伴奏的角色格外顯得重要，在前
奏、間奏、華彩樂段以及鋼琴獨奏的部分，都是相當重要的音樂
表現樂段，與主奏有至關重要的聯繫，一個不盡責的鋼琴伴奏人
員，未把技巧練好，錯音一大堆、十六分音符的彈奏不清不楚、
一片模糊，音樂表情也未加以注意，甚至還漏掉了拍子的進行，
這樣的伴奏方式連帶影響主奏的演奏，對聽者而言是一種極度不
禮貌的表現。關於小樂隊的伴奏形式，經常發生的現象則為：在

每次練習時間，伴奏人員無法全員到齊，總有一兩位伴奏人員臨時有事，或者經常遲到，這類情形經常困擾演奏者與其他伴奏人員，例如：關於樂曲音樂表情的處理與溝通，就因為這類情況必須重複講述許多次，浪費不少寶貴的時間。

因此，筆者認為：一位優良的伴奏人員必須具備高度的責任感，亦即準確並及時練好伴奏樂譜，演奏者與伴奏者能相互溝通，並配合彼此的練習時間，對於臨場表演所發生的突發狀況（如主奏者忘譜），能有高度的應變能力。此外，對於伴奏人員其個人工作量的多寡（如伴奏人員接伴奏的數量），也必須列為考慮的條件之一，避免伴奏者產生出爾反爾等情形，影響已經排定的音樂會演出行程。

（三）表演空間的想像練習

能夠具備音響定律的知識，對於公開演奏而言，是一件很重要的事情[153]。亦即演奏者必須具有分辨演奏場地的空間大小，以便調整自己演奏音量與音樂表情的能力。如：任何人在一個小房間中向少數人說話是不用拉開嗓門的。由於學生平日多習慣關在狹小的琴房裡練習，而音樂會的舉辦地點則多半較琴房大上好幾倍的空間，因此，對於不同場地必須使用的不同音量與音樂表情，則是每一位演奏者皆須明瞭的原則與課題。因為，在演奏廳內，演奏者必須使他的聲音能清晰而明白地傳

[153] 葛拉米安，《小提琴演奏與教學法》，林維中、陳謙斌譯，三版，（台北：全音樂譜，民國 77 年），頁 9-10。

給最遠處的聽眾：他不僅要為前幾排的聽眾演奏，也需要為坐在最後幾排或甚至是坐在樓上包廂最頂端的聽眾演奏。

第二節　彩排過程的注意事項

一、注意時間的控制

　　確實掌握並分配每首樂曲的練習時間、音響的溝通與試驗所需時間、化妝與造型的時間、餐飲的準備與用餐時間、場務的進行速度、樂器調音的準備時間、節目換場進行的時間、以及休息準備正式的演出等。

二、音響的控制與調整

　　音量上的調整需視演奏廳的音響效果而定，如果場地不太大且有很好的音響效果，則不必做太大的調整。場地愈大便愈需考慮到音響效果。如果場地的共鳴不佳，則必須加強所有的力度，亦即樂曲中的強弱處理必須作適度的調整，以適應不同的場地需求。

　　伴奏部分也必須作適度的配合，如果使用鋼琴伴奏則較容易調整。但是，如果是以小樂隊或是厚重的管絃樂風的協奏曲等伴奏形式，則演奏者隨時都得保持敏銳的耳朵，靈敏的應變

與調整能力，以便得能與伴奏間達到美好的平衡。另外一項重要的注意事項為速度的控制，在大型或具有回聲的場地中都最好盡量避免以極快的速度彈奏，因為在此種情形下，太快的速度會影響到演奏的清晰度。

三、主奏者與伴奏間的平衡設計

針對具有伴奏形式的樂曲而言，位置的擺置攸關主、伴奏間音響上的平衡，以鋼琴伴奏為例，伴奏的位置須以能看得見主奏為宜，距離不宜太接近，以免干擾主奏音量的表現。以樂隊伴奏形式的樂曲而言，一般有幾種設計方式：

（一）主奏在舞台正前方，樂隊伴奏人員分布在其後方呈半圓形狀。

（二）主奏在面對舞台的左前方，伴奏人員分布在右後方呈斜形。

（三）主奏在面對舞台的左方，伴奏人員分布在右方，彼此呈平行狀。

四、上下場與換場工作

工作人員的場務工作必須有調理的進行，如：哪些人負責搬椅子、哪些人則負責譜架的放置、主奏者的樂器由誰負責……等，並能隨時留意突發狀況的產生，如：檢查舞台上最後擺置

的方式是否正確無誤。在換場工作進行時，盡量不要發出太多不必要的聲響，如：有些工作人員因為穿著球鞋，稍不注意容易發生鞋底與舞台摩擦的尖銳刺耳聲、或是譜架與椅子碰撞的聲音、或是古箏的腳架，在搬動時所發出的聲響等，這些雜音對於等待的觀眾而言，實在是一種折磨。所以，換場工作的進行務必以安靜迅速為原則。

　　另外，對於古箏這個樂器而言，必須事先告知工作人員其搬放的方向，在音樂會進行中，常有工作人員將古箏之箏頭、箏尾與腳架等位置倒錯擺放的情況發生，這些問題其實可以藉由事先說明清楚而避免。

五、服飾造型的設計

　　在彩排的過程中，演奏者實有必要穿著演出時的服裝造型進行彩排，由於舞台上多有定期打蠟，所以較一般地板滑溜，所以，彩排的進行當中一定要穿著演出所用的鞋，以適應舞台地板的滑溜度，以免演出時不小心滑倒。演出時所穿著的禮服，也必須在平時練習時就需考量，如：手肘衣袖的長度是否適當，由於古箏的演奏方式是由左右手多以前後的方向進行，長度太長的手肘衣袖容易影響演奏時音樂的進行與樂音餘韻的長度，甚至干擾左右手的演奏動作。

　　有些女性演奏者喜歡選擇細肩帶或無肩帶的禮服，對於這類的禮服則必須注意，肩帶要事先固定好，以免在演奏過程中滑

落，不僅不雅觀也影響演奏的進行；而無肩帶的禮服則要注意在起身、坐下與行進時，身體與服裝的空間，這類型的禮服必須預防鞋子踩住裙擺後對服裝的拉扯，而造成無法彌補的遺憾。

六、突發狀況

每件事的安排與準備過程，無論多麼精心策劃與萬無一失，總不免有突發狀況的發生，當然，所謂突發狀況，亦即存在著發生與否的機率，而古箏音樂會較常發生的突發事件，大約有如下幾類：

1. 演奏過程中箏弦斷了
2. 演奏者身體不適
3. 工作人員把樂器放錯位置或放錯樂器
4. 伴奏出現身體不適等狀況
5. 觀眾席有人叫囂、咆哮或滋事
6. 演奏時，禮服的肩帶滑落
7. 後台練琴聲干擾了前台表演者的演出進行
8. 場務把位置擺錯了
9. 進場時被禮服裙擺絆倒了
10. 因為鞋子滑倒了
11. 演奏時突然轟然巨響
12. 外面吵雜音響影響表演的進行
13. 古箏的雁柱倒了

14.膠帶鬆了

15.義甲脫落

16.忘譜

　　即使在演出過程中，不幸地發生突發狀況，演奏者亦應保持鎮定，將傷害減到最低。

第三節　正式上台前的準備工作

一、台風的訓練

（一）表演的禮貌

　　音樂是發表的藝術，應該注重發表能力的訓練。德布西（Debussy）說：「音樂的作用，乃在乎『謙遜地供人以愉快』」。在登台的學習裡，便更能了解這話的真確性。為了尊重聽眾，表演者必須有充分的準備。當他站在台上之時，便曉得無法依賴他人，只能靠他自己[154]。上台表演並不是去炫燿自己的才幹，而是將自己對音樂的認識與詮釋透過練習與分析，進而呈現給許多欣賞與喜歡古箏音樂的觀眾們。所以，對於自己的音樂素養以及技巧練習，必須具有高度的責任感與嚴謹的態度，藉由音樂會的舉

[154] 黃友棣，《音樂教學技術》，（台北：音樂研究社，民國71年），頁148。

辦，將自己的音樂表現完美的呈現出來。因此，演奏者必須具備
自覺、自助與自信的習慣，並予人謙遜為人的態度。

（二）優雅的風度

在台上的任何動作都應該放慢些。急步而出，除了不甚優
雅之外，還常因此而喘息不定，甚至在台上失足。在行進中，
演奏者必須鎮靜且溫文。站定後，應該先深呼吸，以鎮靜自己。
有些學生沒有接受過台風的訓練，常會將平日練習時一些怪模
怪樣的壞習慣，如：彈錯音時會習慣搖搖頭或不經意地傻笑、
練習過程中習慣用腳打拍子與其他一些小動作，以及有些時候
垂頭喪氣的樣子等，一一表現在演出的過程中。另外，有關樂
曲風格的表現，上台演奏，最重要的是把樂曲的風格完整表現
出來，如：我們不能笑著去演奏描述悲傷的樂曲風格，也不應
哭喪著臉來演奏描述快樂的作品。

二、表演前的心理衛生

很多演奏者在音樂舞台上或考場上總是無法發揮自己應
有的演奏水平，或是經常出現一些突發狀況。除了演奏技巧
不夠紮實之外，身體健康狀況及睡眠不足等因素也是至關重
要的影響，而這類狀況多為心理方面的干擾。因此，筆者建
議上台前除了台風的訓練之外，更要注意心理方面的保養。

（一）切勿過度顧慮表演的成敗

過度在意表演的成敗或是過於求好心切的心理狀態，皆會影響樂曲的表現與音樂會的進行，演奏者應以平常心面對每一場音樂會的進行，並從失敗的經驗中學習改善。

（二）切勿提前消耗表演的注意力與集中力

有些演奏者在上台前的半個小時裡，高度集中精力反覆地練習將要登台表演的曲目。儘管這種演出前的預備練習十分完美，感情非常充沛，但是，人在感知事物時，注意力和集中力很難長時間地保持固定不變，根據心理學家們的研究和觀察表明：人經過 15-20 分鐘的注意力起伏，便會導致注意力不經意地離開客體。

上台之前，也不宜過度地練習，許多學生常在登台之前，為了力求完美的演出而加倍地磨練每一首樂曲。然而，盡力演奏每一首樂曲，是容易耗費相當大的體力與耐力，因此，在上台前，是應該保留充分的休息時間與空間。身心健康，自然能承受表演時所面臨的壓力與耐力。

（三）表演前的修生養息

在演出前半小時內，注意力不宜過度集中於與表演無關的事物上。如：與人發生激烈的爭吵以及與人進行緊張或喋喋不休地交談等，應避免感情的衝動。要避免心理障礙對表演的影響，演奏者在上台表演前必須注意對表演心理的保養。也不要

顧慮表演成敗的得失，盡量控制令人煩惱之事對大腦的刺激，用堅強的意志、頑強的毅力及自制力去消除緊張的心理，保持心平氣和，順其自然。

第四節　舞台緊張

一、舞台緊張釋義

　　筆樂教學的過程中，任何一位學生都避免不了曾經歷考試、比賽或演出等在舞台上緊張的情緒，雖然有些學生因天生的表現慾而優於平常演出的水平。然而，事實證明，大部分的學生多屬於面對表演時易產生緊張心理而影響表現水準。高天在其〈音樂家的舞台緊張以及音樂治療的應用〉中認為舞台緊張（stage strees）又稱表演焦慮（performance anxiety）或怯場（stage fright）。在舞台上的藝術表演過程中，幾乎每一個音樂家都會體驗到不同程度的緊張[155]。而「緊張」指的是影響正常的心理活動及大腦對身體的控制，使大腦活動靈敏性降低。一般認為引起心理緊張的原因主要有兩個方面：

　　（一）是客觀因素所造成，如：面對重大比賽或重大考試等，因壓力所產生的緊張。

[155] 高天，〈音樂家的舞台緊張以及音樂治療的應用〉，《中央音樂學院學報》，第 2 期，（民國 87 年），頁 74。

（二）是主觀因素所造成，如：顧慮表演成敗所造成的利害得失而產生心理的緊張。

（三）是演奏者本人性格氣質上的缺陷，在面對公眾場合或是在陌生人面前公開表演即易感到膽怯、畏縮、恐懼或怕羞等。

Ely（1991）和 Salmon（1991）則界定了四種舞台緊張的症狀：

1. 生理變化，包括一項或幾項如下症狀：心率加快、出冷汗、呼吸短促、顫抖、手指麻木、手掌濕冷、口乾、胃部不適、頭疼、頭暈、噁心、腹瀉。

2. 心理變化，如：過分的恐懼情緒、害怕失敗、急躁。另外，泛化的無名恐慌是最普遍的症狀。

3. 認知問題，如：失去自信心、由於對演出情況的過多思考和擔心而導致注意力無法集中、記憶力缺失、音樂表現缺乏生命力和色彩。

4. 行為變化，如：不斷的舔嘴唇，手部和膝蓋顫抖，手臂和頸部僵硬，面部無表情等，都是演奏者表現出來的怯台行為。

以上變化常常嚴重地影響音樂家其音樂表演的質量，使他們在台下訓練時的水平得不到正常發揮，甚至導致演出失敗[156]。

在箏樂的教學過程中，每到期末考試時，總會有些學生因緊張而忘譜，更甚者，有些學生更因為緊張而導致其手心直冒汗，影響纏繞義甲上的膠帶滑溜不穩定，進而影響其演奏的水

[156] 同註 155。

平。諸如此類，往往造成許多學生的挫折感。正因如此，對於
如何克服表演者的緊張與舞台焦慮，漸漸引起醫學界、心理學
家及音樂教育家的重視，尋找面對舞台所產生的緊張心理之原
因，以及如何克服生理與情緒上緊張的治療方法等研究議題，
皆成為眾所矚目的討論焦點。

二、舞台緊張的治療方式

　　臨場心理的調節與控制對於音樂表演者來說，具有特殊的
意義，因為任何音樂表演都是轉瞬即逝的一次性過程，既不能
重複，也無可補救。如何在每次臨場表演中都能把平時的積累
發揮到最好的水平，並且使每次臨場表演都能成為具有一定程
度的即興性與創造性的表演，這是每一位音樂表演者都必須加
以重視和解決的問題[157]。大部分人都曾有舞台緊張或怯場的經
驗，許多偉大的演奏家或演講家，在其第一次上台時，大多有
怯場的情形困擾著他們，但他們終能因努力而克服它。其實，
一般人怯場的原因，大多是因為懼怕自己表演得不好，於是把
觀眾們都當成可怕的裁判，心裡亦因此減掉不少勇氣。根據許
多專家與學者的研究，發現許多舞台的緊張及恐懼，都有其潛
在的因素，而這些因素大概可以包括：1.害怕恐懼，2.害怕相
關人士不予認可其水準，3.無法聚精會神演出，精神渙散，4.

[157] 張前，〈音樂表演心理的若干問題〉，《中央音樂學院學報》，第 3 期，
（民國 79 年），頁 30。

對表演中較難部分無法掌握而擔心失敗的演出[158]。然而，怯場
的毛病，是可以積極的練習去克服它。許多表演藝術家，根據
他們切身的體會，提出了一些克服緊張和怯場的有效方法，筆
者整理歸納為下列幾點：

（一）上台前，必須有足夠的準備

　　怯場的最大原因，是懼怕表演得不好。而且，準備工作未
夠，沒有成功的把握，故成膽怯[159]。然而，一切完美與優越的
表演，都離不開勤奮努力練習的結果。古諺云：「羅馬不是一
天造成的」。所以，訂定明確的練習目標，通過充分的練習和
對表演曲目的純熟掌握，來加強表演的信心，是避免怯場的必
要條件。有經驗的演奏家，首先在練習中會嚴格把握質量觀，
要求彈奏和記譜熟練、完整、無懈可擊；音樂表現、作品風格
完全理解、掌握準確；手指技巧相當精到，運用自如。他們知
道：誠實、嚴格的訓練必然會增加演奏中的自信心。

（二）曲目的選擇應量力而為

　　對自己的演奏情況要有全盤的了解，不可好高騖遠或心存
虛榮和僥倖心理，而選擇對自己而言難度太高的作品。如果只
考量樂曲的形式大小，全然不顧自己的勝任程度，一則亦影響
其他曲目的練習標的，二則對於該曲也易停留於技巧的苦練階

[158] 姚世澤，《音樂教育論述集》，（台北：師大書苑，民國 91 年），頁 80。
[159] 同註 154，頁 155。

段，無法深入進行有關音樂詮釋部分的分析。其實，技巧困難
的樂曲並不一定就是好的作品。反之，技巧不難但充滿情感的
樂曲，却常能感動聽眾。對於音樂作品的表現而言，表演者應
著重於如何表現樂曲的內涵與風格以感動聽眾，而不應淪於如
同馬戲團中，表演特技般地以炫技效果去嚇倒聽眾。

（三）將每一次的演奏當成正式上台

常有學生有這類情況產生：自己練習時，很流暢；但一上
台演奏，卻表現得不盡理想。這有時候是因為，學生平日常習
慣於獨自一人練習與演奏，然而，上台表演面對的卻是群眾。
因此，平時的練習過程中就必須培養隨時準備上台表演的態
度。拉赫曼尼諾夫曾說：「小的音樂家表現小的音樂觀念，大
的音樂家表現大的音樂觀念。」露絲‧史蘭倩絲卡曾在其《指
尖下的音樂》中指出：「一位藝術家將一套曲目演奏多次之後，
他便能自由的飛舞，飛到相當的高度時，整場音樂聽起來就像
是一個大的拱型建築物[160]。」在演奏中，生理適應經常受到心
理反應的衝擊與影響。凡是有感情的人在表演的過程中，由於
面對群眾與新的演奏環境，都可能產生不同程度的緊張心理，
亦因此而產生不舒服的感覺。所以，在練習或演奏時便能預先
設想環境的變化與演奏的效果，估計可能發生的心理狀態以習
慣之。

[160] 同註 151，頁 197。

（四）經常參與各類演出

　　音樂是一種發表的藝術，演奏環境的設備優劣、音響效果、對個人要求甚高的完美主義者、對臨場聽眾其大小反應的感受，以及擔心演奏後所接受評論的壓力等等的認知因素，往往會產生自內心所發出的種種焦慮而影響其正常的演出心態。學生應把握每次的比賽、甄選、考試或小型演出等提供表演能力訓練的機會，常常面對群眾演奏，使自己從心理上適應並喜愛音樂表演的環境，藉以學習調整自己表演時的儀態與心態，而經由這類習慣的養成，便容易減少和避免緊張的心理。

（五）失敗為成功之母

　　世界上沒有一場演奏會是完美無缺的，在表演進行中出現某些小的紕漏，包括技藝上的瞬間空白，這對於有些大演奏家來說也往往是難以避免的。如果出現一些令人遺憾的情況，一定要鎮定自若，把演出堅持下去，並且把這些意外狀況對演出造成的影響減少到最低限度，藉著每一次演出的機會提升自我的學習，讓「經驗」成為自己的老師，並因而獲得許多音樂演奏中最重要的實務知識。甚至遇到慘痛的失敗時，要堅信必有成功的一天。

　　以上五點為筆者整理自己與許多表演藝術家切身的體會，所提出一些克服緊張和怯場的有效方法。另外，有部分音樂家對於舞台緊張的問題，大多藉著教學、談話、排演或非正式的討論，來處理所發生的種種因素。如果問題較複雜，則更進一

步採取諮詢、心理治療及認知治療，其主要目的在於幫助表演者認清非理性與打垮自己的焦慮因素，以及分離減輕個人的自我價值感及他人的評斷[161]。

　　國外對於舞台緊張的研究，提出物理與藥物等治療方式的運用，根據高天的〈音樂家的舞台緊張以及音樂治療的應用〉中提到：目前國外對於舞台緊張的治療方面有使用藥物治療、心理治療、行為學習訓練方式治療、生物反饋技術和系統脫敏療法等。以下資料摘錄自高天〈音樂家的舞台緊張以及音樂治療的應用〉中有關演奏者面對表演時所產生的舞台緊張，其相關的物理與藥物治療的方法說明：

> 「行為主義理論認為舞台緊張的焦慮症狀，如同人類的其他病態行為和症狀一樣，是一種人類學習的結果，也可以通過學習訓練的方式使它得到消退。行為主義在對待包括舞台緊張在內的各種緊張焦慮症狀的治療方法中，生物反饋技術和系統脫敏療法都被證明是十分有效的。生物反饋技術是利用各種生理儀器向被治療者反饋他的各項生理指標變化，如心率、呼吸、血壓、體溫、皮膚電位、肌肉電位等等。這些生理指標都可以顯示出被治療者的生理緊張水平。當生理儀器的信息顯示被治療者出現緊張時，治療師引導他進行放鬆訓練。被治療者可以直接看到或聽到自己的生理變化情況下，反覆練

[161] 同註 158，頁 82。

習放鬆技術，最後可以自如地控制自己的生理狀態，避
免緊張狀態。系統脫敏方法是治療師將包括舞台緊張在
內的各種可能引起被治療者緊張焦慮的情景一一列表，
按照其緊張焦慮的不同程度，由低到高排列起來，然後
引導他或是在想像中，或是在實際中，由低到高地逐次
進入表上的緊張場景，每當他出現緊張焦慮時即停止，
並進行放鬆訓練，直至最終的舞台情景[162]。」

關於演奏者面對表演時所產生的舞台緊張，已漸漸成為學
者專家們所關切的研究課題之一，因為大家都有一個共識，認
為一個成功的演員或演奏者，「認知」焦慮的克服，其中包括
了心理、生理以及成果等方面有最直接的關聯與影響，能在這
方面作有效率的處理與治療，則在其藝術方面的成就與價值觀
即可提升了很高的百分比[163]。

音樂表演不僅僅是一種技術技巧行為，它的生命在於傳達
音樂中豐富的精神內涵。然而，由於音樂表演技術技巧的學習
難度很大，而且極其耗費時間和精力，久而久之，以致許多人
把自己的注意力完全放在這個方面，似乎以為只要有了技術技
巧，音樂表演的一切問題都會迎刃而解，其實，這是一種誤解，
音樂表演中的藝術表現方面的問題，只靠技術技巧的學習是不
能解決的[164]。

[162] 同註 155，頁 76。
[163] 同註 161。
[164] 張前主編，《中國藝術教育大系‧音樂卷‧音樂美學教程》，（上海：上
海音樂出版社，民國 91 年），頁 171。

　　一個真正的音樂表演藝術家，不僅需要完美而高超的表演技術與技巧，而且需要有深刻的思想、豐富的人生體驗和廣博的文化藝術修養。音樂表演者唯有在忘卻了最根本的技術問題時，才能開始自由的創造音樂。因此，做為一位專業的音樂表演工作者除了追求完美的專業技術外，更應加強其他如：建立廣泛且均衡的曲目、審慎的選擇演奏曲目、永遠保持著「學習」的精神以及個人思想、人生體驗與文化修養等方面的涵養。拉赫曼尼諾夫說：「不論你的年紀有多麼老，只要持續著練琴，則雙手便能永遠聽從於你的指揮；持續著學習新的樂曲，則能永遠的保持你心境的年輕。」

　　真正的音樂表演工作者會終其一生追求新的突破、找尋新的曲目，在演奏曲目的安排上實驗各種可行性。將自己從生活中或對藝術領域裡，所認知與學習的深刻與獨到的見解，融入音樂演奏的詮釋當中，並隨時充實自我的視野，以勇於接納更多未來的作品。

第 四 章
箏樂主修教學的省思與建議

第一節　傳統箏樂教學的更迭

　　隨著二十世紀下半葉音樂教育的系統化與學院化，箏樂教學的方法亦成為關注的焦點。

　　教師的重要任務，可以說不僅是教學生「學會」，更重要的是教學生「會學」。進化論的創始人達爾文說：「最有價值的知識，是關於方法的知識。」一些著名的教育家也都強調，要把學習的基本方法，作為各學科基本結構的組成部分，要求予以掌握。好的學習方法，往往是形成學生日後做學問的方法和能力的基礎，關係著他們一生在事業上的發展[165]。

　　然而，大部分關於器樂教學的研究多著重於如何教，相對於學生如何學的方法，則似乎沒有更多的關注，於是對於某一些學生而言，教與學漸漸產生脫節，使知識和技能的傳授，不易被學生理解和把握，大大降低了教學的實效性。

[165] 黃佩瑩，〈愛學能學會學——談談如何調動學生的主觀能動性問題〉，《中央音樂學院學報》，第 4 期，（民國 79 年），頁 57。

　　有鑑於此，關於現階段筆樂主修的教學形式，筆者有以下兩點建議：

一、加強種子教育課程

　　目前國內的音樂教育與演奏藝術存在著很大的分歧，一般音樂院系的學生專注於演奏藝術的追求，在沒學習自身樂器教學技巧的情形下，畢業了，卻加入從事音樂教育的工作行列，只能憑著自己的學習經驗，從事教學。當然，談不上教學技巧與了解學生心理，因而甚至產生瞎子摸象、以偏蓋全或急功好利的危機。

　　我們可以觀察到，在一些大學音樂科系裡，多以培養演奏人才為重，對於教學的專業訓練，則較缺乏教學性的指引。通常所有學生的學習重點多放在對實際技巧發展過程的摹仿與背誦，而忽視了繼續延傳知識的必要技藝！就以音樂系為例，大部分學府都認為自己的「殿堂」即是未來表演藝術家的最佳溫床，而因此對於任何教學上所需的相關課程則相對地缺乏更多的關注。但是有多少學生真正成為演奏家，而到底有多少演奏家真能純粹以演奏來維生？如此的學習方式有多實際呢？世界上大部分音樂學生在缺乏教學上的訓練，又免不了從事教學工作的同時，實在是件相當不幸的事實。

　　姚世澤在其《現代音樂教育學新論》中提出：「……發現台灣的音樂教學，教師從小學到高中都沒有接受音樂教育專業

課程的訓練，師資雖然都是專任，但教學成效顯然未達到預期的目標，主要是因師資培育機構的課程以往都以術科為主，缺乏音樂教育的理論與教學法之專業課程，更談不上有藝術教育研究人才之培育，培育師資的大專院校教材都偏重在音樂藝術理論的教學，疏忽音樂教育法、教學法研究、音樂行為學、心理學的課程。因此，畢業後就無法掌握教學要點、活化教材，導致所教學生學習興致不高，當然教學結果受到很大的影響。」因此，筆者認為除了應將音樂教育相關課程列為必修課以外，更應加強學生教學上的實務經驗，適時地安排教學實習等相關課程，以健全學生在理論與實務方面的學習架構。目前一般大專院校音樂科系多以訓練或培養演奏人才為主，對於教學法的研究與建立較易忽略，然而，事實上有多少學生畢了業是以演奏家為終生的職業？又有多少畢業生在未修習教學相關課程便投入教學的工作？所以將音樂教學法或音樂教學心理等音樂教育相關課程列入必修科目，的確有其必要性與緊迫性。

二、融合新科技的教學設計

20 世紀末期，電子科技的發達，音響器材的精益求精，創作音樂的多元化，加上電腦多媒體的興波助浪，音樂與藝術教育遭受了空前的挑戰。

新科技產物對於現階段箏樂主修教學所帶來的衝擊，首先表現於不同過去由教師口傳心授而學習箏樂的方式，現代的箏

樂學習者甚至只要取得箏樂演奏相關的影音資料，便可不分光
碟內容的優劣，而拜光碟為師，依樣畫葫蘆的學習古箏的演奏
藝術。其實，面對今天各種科技產物的浮濫，筆者認為應建立
與學生之間的良性互動與溝通，在箏樂教學上，蒐集同一首樂
曲的數種不同演奏版本，與學生討論在技巧的運用、指法的設
計以及樂曲詮釋等問題，鼓勵學生多聽不同的演奏版本，自行
嘗試創造一種新的演奏版本，並從中去思考音樂的表現問題，
避免過於依賴有聲或影音資料。

　　箏樂主修教學方式一直以來皆採以一對一的教學方式，然
而，筆者卻認為有時候應適當以團體式的教學方式，來刺激學
生對於箏樂演奏的創意與思考能力，如：當學生初學一首新樂
曲時，所遇到的問題幾乎不外是音樂基礎訓練如：節奏、音準
或技法等，而這時候若正好有幾位學生亦學習或練習同一首樂
曲時，以小班團體教學的方式可以直接讓學生之間相互觀摩，
藉由小班團體教學的形式，學生對於各自面對樂曲時所產生的
有關節拍音準的掌握、指法的設計甚至技巧的練習等狀況與問
題，提出來共同討論，相互切磋與學習。

　　而對於資訊的流通迅速，學生為了要贏得考試或比賽等競
技的成績，往往只願意學習最新的或是較冷門的箏樂演奏曲，
而造成學生對樂曲的價值取向有所偏頗，對於樂曲的學習與否
只建立在是否容易在考試或比賽的成績名列前矛，這種現象是
整個教學體制下的產物，面對這類的學生，教師必須糾正其學
習價值觀，以將學生導向正確的學習方向。

第二節　評鑑方式的省思

在傳統的教學理念裡，IQ 決定了一切！長期以來我們在聯考制度下，常以「技術品質」取代「心靈品質」，學校、老師為了符合家長這個市場的需求，也就只好做個講求分數的老師！如何將教育的方向從本質上重「靈性」勝過重「物質性」，注重「內在品質」，譬如：情感、創造力、藝術鑑賞力、同理心、尊重、情緒的管理、人際關係的互動，達到自我實現和社會關係的和諧，才是教育的意義[166]。這一切的問題，直指我國的升學考試制度、教學方法和評量方式，都應有所修正，才能有效改善教學環境與品質。

古箏教學的成績評量多半以古箏演奏水平鑑定、演奏人才選拔以及比賽等方式來進行箏樂教學的成果檢驗。然而，面對評審標準的主觀意識隨意性，卻往往也使得測量結果—打分及分數處理有許多無法客觀面對的問題。

目前的考核方式，通常使用了平均分計算方法，去除最高分和最低分，再計算出平均分、盡量反映出公認的評價標準[167]。這一方法是目前較有效的去除評審個別性的方法。但是，這種方法僅僅是從最後得分的處理中尋求解決問題的途徑，並不能排除古箏演奏水平考核特性中，來自其他方面的困擾。例如：從考核的實驗中我們會發現，有時評審難免會從演奏者某一個

[166] 萬彝芬，〈IQ・EQ・QQQ？〉，《中等教育》，第 50 卷，第 5 期，（民國 88 年 10 月），頁 105。

[167] 某些學校因評審教師人數較少，則保留所有的分數以進行平均。

側面的突出表現中作出以偏概全的評價。如：在全曲最後部份
出現的特別好的或壞的表現作為最後印象，會決定對演奏整個
評價而使人們忽略了演奏整個過程中的其他方面；又如：在演
奏中某個表演者因其面部表情或身體動作過多而引起評委反
感，則影響了這一表演者實際演奏表現的客觀評價。這些都與
評委平時的藝術風格與教學側重方向等層面有很大的關係。而
目前評分標準由於只有一個綜合的印象分數，對解決以上種種
問題，欲使考核評價的考慮更周全與更公正是無能為力的。因
此，在如何評分、如何對得分進行處理，以使結果能更公正等
方面，仍存在著許多問題。

　　筆者認為有關箏樂教學的各類評鑑方式，其主要目的不應
著重於演奏者名次的先後，而應把重點放在考察演奏者對古箏
有關的知識、技能和表現等的掌握情況，以檢驗學生的學習狀
態，進而診斷學生所存在的問題，並對學生的學習成果進行反
饋；另一方面用以對教育方法、目的、成效及教育過程中的許
多方面進行反饋，對教育的結果進行檢驗，以便進一步制定或
改進教學計畫，使教育在發展中不斷得以完善。然而，由於目
前古箏考核的結果是以一個數字（即演奏者的得分）形式來表
示對學生的綜合印象，因此很難反映出演奏者（即學生）在古
箏演奏的知識、技能等各個方面的具體掌握情況，亦無法細
緻、有效地分析學生所存在的問題，以便提供有價值的參考依
據。學生也很難從中發現自己的問題，甚至對分數產生錯誤的
理解和認識。總之，目前的古箏演奏水平考試的現狀，實在無

法對教學進行有效的反饋，發揮不出考試在教學過程中的重要作用。

　　陳樹熙在其〈讓比賽發揮正面的作用吧！從台灣區音樂比賽談起〉提出：音樂比賽對於推動音樂風氣也沒什麼貢獻，要求檢討改進的呼聲歷年不斷。而每一年在比賽期間或比賽結束後，抗議電話與陳情信函更是滿天飛，不是因為自己小孩或該校隊伍的成績不佳，而抗議裁判不公，要不就是對比賽規章或主辦單位的安排提出種種質疑，干擾比賽的進行；這種劣質化的競爭情形看在各方眼中，更是令人懷疑台灣省音樂比賽是否有必要繼續存在，對小孩子們的負面教育是否大過正面教育[168]。

　　筆者提出幾則參與古箏比賽的評審工作，以及實地觀察古箏比賽的過程中，幾件印象深刻的例子：有一年台南縣的古箏比賽，評審老師只有三位（據說每次音樂比賽評審老師都是三位），而這三位評審老師皆非箏樂領域的老師，但是他們負責這次台南縣所有的音樂比賽，其中一位還任教於參賽者當中的一所學校。古箏比賽的現場，三位評審老師當場規定指定曲與自選曲各聽一分半鐘，參賽者可自行選段參賽。比賽結束後，筆者看了大專組幾位古箏參賽者的評語，其中有一位學生的評語是選段選的不好，但是該學生並未選段，她是從頭完整演奏，真不禁令人質疑這種比賽模式的公平性。

[168] 陳樹熙，〈讓比賽發揮正面的作用吧！從台灣區音樂比賽談起〉，《表演藝術》，第 54 期，（民國 86 年 5 月），未標頁數。

　　另外有二場分別於桃園縣與高雄市所舉辦的古筝比賽,則
是筆者認為較公平的例子:這兩場古筝比賽其主辦單位邀請了
筆者與其他五位皆為筝樂領域的老師們一起擔任評審工作。值
得一提的是,桃園縣的古筝比賽,由於參賽的學生人數眾多,
該縣已舉辦過一次淘汰賽,而且在指定曲部分嚴格把關,依比
賽簡章上明文規定版本不符一律不予記分,以至於有兩位前三
名的學生因此被淘汰。

　　筆者認為,既是比賽,就應嚴格把關,尊重參賽者的權益與
評審工作者的專業,務必做到公開、公平,否則比賽過程中流於
形式、牽涉太多複雜的人事關係,不如取消或廢除,避免參賽學
生的心理受到無謂的傷害,評審過程中亦徒增不必要的困擾。

　　人是有感情的動物,在評分的過程當中,總不免受情感因
素影響,有些學生經常於比賽中屢獲佳績,評審老師總對其有
特別印象;有些學生於考試的過程中,成績經常名列前矛,雖
標榜比賽或考試的過程絕對公平、公正,但是心理與情緒的作
用是沒有道理可言,也許會有下意識的給該生高分的情況發生
也不無可能,更何況某些學校的期末考試方式,因為其他因素,
也並非全由該領域的老師參與評分的工作。

　　這種類型的評審方式甚至亦因此造成某些學生長久以來總
是固定得到高分,某些學生則總是得到低分,甚至連評語都幾
乎相同,因而有些學生戲稱某同學考試時,只要一上台,都還
沒開始演奏,老師們就會自動給高分;另有一則則是戲稱某學
生參加比賽,只要一上台,反正老師都認識他了,隨便演奏也

會得到第一名；雖然都是一些玩笑話，但其實這背後隱含著一般人普遍對於現階段的評分模式感到失望。

　　針對這些情況，筆者建議音樂比賽可嘗試適時採帷幕的方式進行，例如：文大的國樂新秀甄選即採帷幕以及外聘校外老師擔任評分的方式；一來可免除不必要的人為因素；二來也可給予容易緊張的學生避免因緊張而表演脫序。而考試的評分方式除了亦可採帷幕方式外，考試時不公佈主修老師姓名，改採試後公佈，同時，亦可採外聘校外老師擔任評分工作，或是兩校交換老師擔任評分工作等方式，皆有助於打破這些迷思。

　　不論是比賽、考試或是甄選等競技式的評選方式，總免不了有輸贏，但是以分數高低來決定學生的優與劣，對於學生的心理卻會產生莫大的影響。如果整個評選過程能夠相當公平、公開與公正，對學生是個正面的學習機會，落選的學生應學習自己哪些地方較不足，可多往這些方向努力，設定目標，再接再厲。然而，如果整個評選過程無法有效公平、公開與公正，對學生的心理影響將是莫大的傷害。

　　筆者有位學生對每學期的期末考試有莫大的無力感，原因在於該生對於評分的過程感到相當大的壓力與排斥，這名學生喜歡也安適於舞台上的表演，然而，面對學校每學期的期末考試，該名學生自始至終，所得到的分數與評語並無任何差別。不管他們多麼地努力似乎也無法改變評審老師對其的主觀意識，這不僅影響學生對音樂學習的價值觀產生偏差，也是目前這種評量方式下的犧牲品。

　　比賽、考試或是演奏甄選等競技方式皆是以學生在舞台上
的演出狀況而決定優勝劣敗，這對以表演為職志的學生而言，
無非是提供其演奏技藝與舞台經驗的實務訓練，然而，對於志
不在表演的學生而言，卻是莫大的壓力，苦不堪言。再則，每
一個學生都具備其特殊的學習能力、反應、資質、悟性……等，
學習能力各方面較快的學生自然較輕易勝任、應付各種考試；
而相較於弱勢的一方，如此的考試方式對其而言，則是弊多於
利。因此，筆者認為在箏樂教學的學習成果評量方式，應分為
下表所列的項目進行評比：

1.技巧駕馭程度	2.節奏感	3.樂感	4.音樂完整性	5.樂曲演奏報告
力度運用	節奏準確性	樂句呼吸感	錯音情況	練習心得
觸弦控制	速度穩定性	聲部層次感	演奏中斷	詮釋說明
手指運指能力	音樂律動感	形象鮮明感	整體感	版本比較
		風格把握		
		表現分析感		
		處理細緻感		
		結構清晰感		

　　將每一位學生的特質完整的評比出來，使每一位學生皆能
發揮其獨特的長處，教育應強調全人教育而不應只著重於單一
取向的評分標準。

　　許多類型的音樂比賽、甄選過程、甚至學校成績評量方式
等多在反應現今台灣社會行為模式與教育制度上的缺失：著重
於對眼前功利做錙銖必較的狂熱追求，政府為了過度追求公平

性，以至於抹煞了多樣化的個人特性[169]。分數的好壞不是沒有作用，正向作用可以導正、鼓勵學生往既定的目標，積極進取繼續努力；負向作用卻可使學生自此喪失自信，失去努力的目標與方向，有些教師甚至因學生的分數好壞而將學生歸類為好學生與壞學生，造成學生的心理偏差，所以身為教師，不能不慎思自己的身教與言教，而決策者更不能不嚴謹審視評分的形式與方法。21 世紀全球的競爭力，不是我們熟知、追求與在乎的分數、文憑和知識了。在近代新型音樂教育體制建立過程中發揮過重要影響和作用的蔡元培，他始終強調包括音樂教育在內的美育，其屬意者並非在「學藝」而在於「育人」[170]。

　　筆者認為教師必須體認除了鑽研如何教育學生之事是不夠的，教育的真正目的，是試著引導學生從求知中得到快樂，並且願意繼續求知與成長。換言之，學生在箏樂的學習過程中，除了演奏技藝的訓練之外，還有其他更重要的美育發展，教師應培養他們成為一個有品味、有自信和快樂的箏樂演奏或教育工作者，而非只流於一名藝匠。

[169] 同註 168。

[170] 修海林，〈中國音樂教育的兩大癥結〉，1996 台北國際樂展音樂的傳統與未來國際會議論文集，（台北：行政院文化建設委員會，民國 89 年 2 月），頁 94。

第三節　畢業職場的規劃

　　音樂人表演職場獨有所鍾之職場盲點，就像中國古代上層
文人社會「萬般皆下品唯有讀書高」對「讀書神」的崇拜一般。
進而形成一種「萬般接下品唯有表演高」的自我貴族化的現象
與迷失，而忽略其他音樂職場的考量[171]。

　　隨著高等教育的開放與競爭，欲以人力供需來強制規劃高
等教育的發展，恐怕無法為人接受。孫志麟在其〈變革與創新：
邁向新世紀的高等教育〉中提出，面對當前的難題是：當高等
教育不斷擴張，學生的就業問題在這樣的過程中應被投以多大
的關注？如果政府不作人力規劃，高等教育畢業生在勞動市場
中的困境又將如何解決呢？這些問題，不管從學生或學校的角
度來看，提供完整的勞動市場訊息給高等教育的參與者，建立
資訊提供的民主機制，顯然是一個較明智的作法。

　　對於箏樂學習者畢業後的職場規劃，筆者提出以下幾項方
向：

　　（一）音樂表演─以個人工作室或組團的方式

　　（二）音樂教學─從事大專院校、中等教育、國中小學教
　　　　　師；或是各校箏樂社團指導老師、音樂教室箏樂老
　　　　　師、私人教學等

　　（三）音樂藝術醫療化

[171] 金信庸，〈音樂學子何去何從──兼談音樂職場之規劃〉，《國教之聲》，
　　第 33 卷第 3 期，（民國 89 年 5 月），頁 2。

（四）音樂藝術科技化

（五）經紀業務與管理—專業經紀人、音樂行政

（六）樂器製作、修護與經銷—設立箏樂教室、樂器經銷、
　　　成立箏樂社或箏樂團

（七）音樂產品出版與經銷

（八）音樂文化人的建立

（九）專業樂評人

（十）專業箏樂欣賞導領人—唱片評鑑、樂曲分析、箏曲
　　　欣賞與導覽、市面上各類有關箏樂的有聲資料評鑑

（十一）學者、專家

（十二）從事唱片業相關工作

（十三）創作

　　為提高箏樂教育機構投入面與產出面的效能，急需調整箏
樂教育人力培育結構，建立箏樂教育市場資訊系統，提供有關
就業市場對箏樂教育人力需求、大學教育在音樂類科培育人力
的狀況等資訊，以供學校擬定發展計劃，以及政府設計高等教
育制度之參據。若能有完善的市場資訊系統，輔以相關課程設
計輔導，將可協助學生瞭解箏樂教學的供給及需求情形，及早
規劃學生繼續升學或提供就業的生涯方向，減少其失業和低度
就業的問題。

結論

　　以往箏樂教學內容多專注於技巧鑽研、樂曲示範演奏、樂曲的詮釋與處理等內容，然而，每一時代箏樂的創作風格都脫離不了當時代歷史文化背景的影響與社會各種進化中的種種衝擊。箏樂藝術隨著時代文明與科技的進步，已漸漸轉型成多方位的音樂類型。在箏樂主修教育方面，學生對於箏樂藝術的學習，為了應付校內的成績評量與甄選、校外的演出與比賽等，一再地重複著與競技有關的技巧鑽研，漸漸地迷失學習音樂的理想與目標，因為音樂的學習倍速造成一種苦行僧的行為，顯而易見的是音樂學習者日漸減少的現象。我們只在乎音樂教育要多元化，但卻疏忽了多元化所衍生的問題應如何去面對與解決，現代化社會中由於音樂角色扮演的多樣化功能，箏樂表演藝術亦包含了傳統音樂、流行音樂、商業音樂、休閒音樂、廣告藝術、影片音樂甚至遠距教學之多媒體等多功能形態的表演形式，同時也帶動了音樂治療、音樂經濟以及企業管理的經營層次。箏樂教學變成除了藝術本身及教育功能之外，也必須融合物質和文明、經濟與政治等問題的研究。

　　器樂教學是一種綜合性的設計教學，教材必須多元化，強調創作思考教學的多樣化，並注重教學輔助工具的功能，如：電子媒體，電腦軟體輔助教學的應用。教材內容必須考慮生活

經驗與需要，也要注意教育性、藝術性與通俗性，取材除了發
揚傳統文化，更不能忽略外國優越而具有代表性的音樂文化。
台灣音樂器樂教育多半強調演奏家的培養以及分數的競技，在
器樂的學習過程，總免不了遭遇比賽、考試或選拔等等甄選過
程，然而藝術是主觀的，學生在如此競爭激烈的環境下，面臨
入選或淘汰所衍生出來的心理傷害與問題，似乎還未受到更多
的關注。面對新世代的筝樂教學，除了演奏實務的探討之外，
更重要的應是針對每一位學習個體，其心理層面的探討，如：
引導學生以成熟的態度面對勝敗、培養學生正確的價值觀、畢
業後的職業規劃並不一定得成為職業演奏家才是所謂優秀的職
業。有些認為用功練琴的學生才是好學生的教師亦應調整其教
學理念，人盡其材，筝樂主修教學的目的並非培養許多一流的
筝樂演奏家，只要學生能發揮一己之長，仍是相當優秀傑出的
表現，如：經營音樂才藝班、音樂教室、樂器研究、開發學校
才藝社團、經營民間樂社、組織樂團參與民間廟會、慶典儀式、
婚喪喜慶、跨足流行音樂界、從事創作、音樂治療、擔任樂團
經記人、演奏家經紀人、從事藝術行政方面工作、或是繼續攻
讀研究所專門研究學問當學者、擴展多元化的表演活動，如：
社區藝文、音樂劇場等。

　　筝樂教學更應建立「國際觀」理想的實現，由於音樂是世
界非文字的共同語言，是沒有地域與種族界限的，這也是世界
各國音樂家、音樂教育家與學者所共同堅持的一種理念與努力
追求的目標。從事器樂教學的工作者必須了解音樂教育是一種

音樂文化的教育，教材內容是跨地區、跨國性，亦即國際性的。教育目標不只是音樂本身的認知、技巧的展現，更要涵蓋人文與藝術素養等相關科目的綜合教學目標，才能培養出真正的音樂家。

參考資料

一、書目：

論文集

1. 楊紅。〈中國音樂的老傳統與新傳統之變異——從民族器樂的發展談起〉，中國音樂研究在新世紀的定位國際學術研討會論文集上冊。北京：人民音樂出版社。民國 91 年 3 月。

2. 修海林。〈中國音樂教育的兩大癥結〉，1996 台北國際樂展音樂的傳統與未來國際會議論文集。台北：行政院文化建設委員會，民國 89 年 2 月。

3. 曾遂今。〈世紀之交：音樂社會學對象觀念回顧與學術展望〉。中國音樂研究在新世紀的定位國際學術研討會論文集上冊。北京：人民音樂出版社。民國 91 年 3 月。

4. 李莘。〈城市中的納西人：音樂文化的適應與變異〉。中國音樂研究在新世紀的定位國際學術研討會論文集上冊。北京：人民音樂出版社。民國 91 年 3 月。

5. 林月里。〈從台灣早期箏樂環境看董榕森先生的箏樂作品〉。台灣箏樂創作之回顧與展望學術研討會論文。台北：國立台灣藝術大學。民國 92 年 10 月。

6. 盧亮輝、樊慰慈。〈三疊：趣、夢、亂〉。台灣箏樂創作之回顧與展望學術研討會論文。台北：國立台灣藝術大學。民國 92 年 10 月。

7. 趙曼琴。〈對稱與慣性〉。《中國古箏學術交流會文集》。中國古箏學術交流會編輯組編。民國 77 年 10 月。頁 98-99。

8. 孫志麟。〈變革與創新：邁向新世紀的高等教育〉，九十年度教育學術論文發表會論文集。台北：國立台北師範學院。民國 90 年 10月。

9. 劉靖之。〈中國新音樂的理論與研究方法〉，1996 台北國際樂展音樂的傳統與未來國際會議論文集。台北：行政院文化建設委員會。民國 89 年 2 月。

10. 林公欽。〈二十一世紀音樂教學趨勢之探討〉，二十一世紀音樂教學新趨勢—國際音樂研討會論文集。台北：台北市立師範學院。民國89 年 8 月。

11. 吳贛伯。〈傳統器樂的流播與傳承〉，1996 台北國際樂展音樂的傳統與未來國際會議論文集。台北：行政院文化建設委員會。民國89 年 2 月。

12. 樊祖蔭。〈民間音樂的傳承與學校的音樂教育〉，1996 台北國際樂展音樂的傳統與未來國際會議論文集。台北：行政院文化建設委員會。民國 89 年 2 月。

13. 謝苑玫。〈新制師資培育法下音樂教育校畢業生任教狀況、工作適應與實習輔導需求之分析探討〉。八十八學年度師範學院教育學術論文發表會論文集第五集師資培育與教師在職進修類、資訊教育類。台北：國立台北師範學院。民國 89 年 3 月。

14. 教育部高等教育司。《中國大陸高等學校音樂科教育現況之研究》。台北：國立台灣師範大學音樂系。民國 88 年。

碩士論文

1. 黃俊錫。〈從現代筆曲創作看筆樂的發展〉。中國文化大學藝術研究所音樂組，碩士論文，民國 87 年 12 月。

2. 許紫庭。〈浙江箏派的演奏技法對當代箏曲創作的影響〉。中國文化大學藝術研究所音樂組，碩士論文，民國 87 年 12 月。

3. 鄭瑞仁。〈名古箏家張燕之箏樂藝術風格研究〉。中國文化大學藝術研究所音樂組，碩士論文，民國 89 年 6 月。

4. 吳旻靜。〈民國七十年代台灣箏樂創作的風格與發展〉。中國文化大學藝術研究所音樂組，碩士論文，民國 90 年 12 月。

5. 謝味蒨。〈快速指序技法在現代箏曲上的應用與發展〉。中國文化大學藝術研究所音樂組，碩士論文，民國 91 年 6 月。

5. 白維真。〈民國八十年代箏曲在台灣流行趨勢之研究——以台灣區音樂比賽自選曲為範圍〉。中國文化大學藝術研究所音樂組，碩士論文，民國 92 年 12 月。

6. 葉娟礽。〈台灣現代箏樂作品分析研究——以六首非傳統五聲音階定絃的獨奏作品為例〉。師範大學民族音樂研究所，碩士論文，民國 93 年 6 月。

7. 尤雅玲。〈現代箏曲特殊定絃法之研究〉。中國文化大學藝術研究所音樂組，碩士論文，民國 93 年 12 月。

8. 龔雅玲。〈台灣現行箏樂考級教材之技巧進階分析〉。中國文化大學藝術研究所音樂組，碩士論文，民國 92 年 12 月。

9. 楊佩璇。〈陸華柏之十首劉天華二胡曲鋼琴伴奏的研究〉。中國文化大學藝術研究所音樂組，碩士論文，民國 85 年 12 月。

書目

1. 中國大百科全書總編輯委員會〈音樂‧舞蹈〉編輯委員會。《中國大百科全書‧音樂舞蹈‧》。北京：中國大百科全書出版社。民國 78 年。

2. 黃好吟編撰。《台灣箏曲創作選暨黃好吟箏樂文集》。台北：大陸書店。民國 94 年。

3. 周令飛。《夢幻狂想奏鳴曲中國大陸表演藝術 1949~1989》。台北：時報文化。民國 81 年。

4. 崔光宙。《音樂學新論》。台北：五南出版社。民國 82 年。

5. 露絲‧史蘭倩絲卡（Ruth Slenczenska）。《指尖下的音樂》（Music at Your Fingertips）。王潤婷譯。台北：大呂出版社。民國 80 年。

6. 葛拉米安。《小提琴演奏與教學法》。林維中、陳謙斌譯。三版。台北：全音樂譜。民國 77 年。

7. 黃友隸。《音樂教學技術》。台北：音樂研究社。民國 71 年。

8. 鄭德淵。《中國筝樂現代化其沿革及變革之研究》。台北：大卷出版社，民國 79 年。

9. 庫斯特卡。《20 世紀音樂的素材與技法》。宋瑾譯。北京：人民音樂出版社。民國 91 年。

10. 姚世澤。《音樂教育論述集》。台北：師大書苑。民國 91 年。

11. 姚世澤。《現代音樂教育學新論》。台北：師大書苑。民國 92 年。

12. 張前主編。《中國藝術教育大系・音樂卷・音樂美學教程》。上海：上海音樂出版社。民國 91 年。

13. 單小琳。《一個老師的真心話》。台北：聯經出版事業公司。民國 85 年。

14. 陳勝田。〈中國音樂〉。《台灣音樂閱覽》。台北：玉山社出版事業有限公司。民國 86 年。

15. 洛秦。《音樂中的文化與文化中的音樂》。上海：上海書畫出版社。民國 93 年。

16. 袁靜芳編著。《民族器樂》。北京：人民音樂出版社。民國 85 年。

17 許常惠。《音樂史論述稿（一）》。台北：全音樂譜出版社。民國 83 年。

19. 林珀姬。〈從古琴到南管中的音樂〉。《音樂事情》。台北：英屬蓋曼群島商網路與書股份有限公司台灣分公司。民國 93 年。

20. 林義凱。〈迎接下一輪音樂黃金時代的備忘錄〉。《音樂事情》。台北：英屬蓋曼群島商網路與書股份有限公司台灣分公司。民國 93 年。

21. Niwi。〈只有 Dreamer' 才能音樂！任將達談未來的音樂〉。《音樂事情》。台北：英屬蓋曼群島商網路與書股份有限公司台灣分公司。民國 93 年。

22. 蔡佳珊。〈金魚缸破掉之後的務虛與務實——張培仁給未來音樂人的四個建議〉。《音樂事情》。台北：英屬蓋曼群島商網路與書股份有限公司台灣分公司。民國 93 年。

23. 劉惠媛。《旅遊指南上找不到的藝術地圖》。台北：城市田園文化事業有限公司。民國 90 年。

二、期刊：

1.　劉燕。〈管見中國古箏發展之軌跡〉。《中國音樂》。第 4 期。民國 92 年，頁 69-70。

2.　梁茂春。〈中國當代民族器樂創作發展四題——為「當代音樂建設學術研討會」而作〉。《樂府新聲》。第 1 期。民國 79 年，頁 22-27。

3.　黃俊錫。〈深植台灣箏樂文化〉。《藝術觀點》。第 24 期。民國 93 年 10 月，頁 34-35。

4.　楊佩璇。〈從目前台灣女性箏樂演奏者的箏樂作品看台灣箏樂創作的新定義─以箏曲『Rhapsody in Jazz』為例（三）〉。《北市國樂》。第 212 期。民國 94 年 9 月，頁 6-10。

5.　朱家炯。〈觀想作曲家錢兆熹的音樂世界〉。《音樂月刊》。第 227 期。民國 90 年 8 月，頁 37-40。

6.　席強。〈民族器樂曲的傳播與傳承〉。《中國音樂》。第 2 期。民國 82 年，頁 17-19。

7.　席強。〈當代民族器樂的傳播〉。《中國音樂》。第 2 期。民國 84 年，頁 25-27。

8.　樊藝鳳。〈河南箏樂考略〉。《交響》。第 4 期。民國 83 年，頁 35-42。

9.　彭世端。〈對節奏組合規律的探求〉。《中國音樂》。第 4 期。民國 86 年，頁 49-52。

10. 王端瑋。〈節奏、節奏感及其訓練〉。《音樂藝術》。第 2 期。民國 79 年，頁 40-57。

11. 張巍。〈二十世紀節奏的發展及其組合特徵〉。《黃鐘》。第 2 期。民國 80 年，頁 81-90。

12. 姚恒璐。〈當代音樂作品中的特殊節奏型態〉。《中央音樂學院學報》。第 4 期。民國 89 年，頁 3-8。

13. 潘皇龍。〈音響意境音樂創作的理念〉。《藝術評論》。第 6 期。民國 84 年 12 月，頁 117-136。

14. 陳中申。〈我對笛子的追尋之路（中）〉。《北市國樂》。第 165 期。民國 89 年 12 月。頁 20-23。

15. 楊佩璇。〈從目前台灣女性箏樂演奏者的箏樂作品看台灣箏樂創作的新定義──以箏曲『Rhapsody in Jazz』為例（四）〉。《北市國樂》。第 213 期。民國 94 年 10 月，頁 9-13。

16. 吳犇。〈琵琶音樂與其社會背景〉。《中國音樂學》。第 2 期。民國 81 年 4 月，頁 57-60。

17. 吳犇。〈論聲樂曲對中國傳統及近現代器樂創作的影響〉。《中國音樂學》。第 4 期。民國 82 年 10 月。頁 55-66。

18. 吳靜吉。〈表演藝術二十七變〉。《表演藝術》。第 55 期。民國 86 年 6 月，頁 36。

19. 馬汀尼。〈從街頭戶外劇看表演者與觀者的雙向互動〉。《藝術評論》。民國 88 年 10 月，頁 85-95。

20. 何曉兵。〈新民樂：傳統音樂的「ＸＸ版」？〉。《中國音樂》。第 1 期。民國 92 年，頁 12-19。

21. 許殷宏。〈師生互動策略之探究〉。《中等教育》。第 50 卷，第 6 期。民國 81 年 12 月，頁 62-80。

22. 楊佩璇。〈箏樂教學之實務初探──新式技法篇〉。《華岡藝術學報》。第 7 期。民國 92 年 6 月，頁 170-208。

23. 王小平。〈高師古箏課教學芻議〉。《星海音樂學院學報》。第 4 期。民國 93 年 12 月，頁 81-82。

24. 呂天之。〈古箏演奏姿勢識略〉。《樂府新聲》。第 1 期。民國 80 年，頁 23-26。

25. 吳學禹。〈練琴前的心理準備與練琴效應研究〉。《中國音樂》。第 2 期。民國 92 年，頁 59/67。

26. 王中山。〈論古箏演奏中手心的運用〉。《中國音樂》。第 3 期。民國 87 年，頁 65/64。

27. 張育青。〈鋼琴教學中弱指的訓練〉。《音樂藝術》。第 4 期。民國 80 年，頁 47-49。

28. 魏煌。〈練琴中的「高原現象」──淺談科學的練琴方法〉。《樂府新聲》。第 4 期。民國 74 年，頁 27-31。

29. 任筱敏。〈如何培養用腦練琴的能力〉。《交響》。第 1 期。民國 84 年，頁 46-47。

30. 冷佳。〈鋼琴教學中的心理學問題初探（上）〉。《樂府新聲》。第 2 期。民國 80 年，頁 46-49/34。

31. 王朝剛。〈練琴心理及其相關因素〉。《中國音樂》。第 1 期。民國 78 年，頁 42-44。

32. 張前。〈正確的作品解釋是音樂表演創造的基礎〉。《中央音樂學院學報》。第 1 期。民國 81 年，頁 39-46。

33. 田光明。〈音樂表演中的美學追求〉。《中國音樂》。第 4 期。民國 91 年，頁 56-57。

34. 楊易禾。〈音樂表演藝術中的幾個美學問題〉。《藝苑·音樂版》。第 4 期。民國 80 年，頁 24-37。

35. 潘一飛整理。《朱工一談鋼琴教學》。《中央音樂學院學報》。第 1 期。民國 74 年，頁 40-46。

36. 李吉提。〈中國傳統音樂的結構力觀念（之二）〉。《中央音樂學院學報》。第 2 期。民國 83 年，頁 53-62。

37. 楊漢果。〈鋼琴演奏的音樂表現〉。《音樂探索》。第 4 期。民國 82 年，頁 11-13。

38. 胡自強。〈對音樂演奏藝術的美學思考〉。《中國音樂》。第 4 期。民國 89 年，頁 39-41。

39. 高天。〈音樂家的舞台緊張以及音樂治療的應用〉。《中央音樂學院學報》。第 2 期。民國 87 年，頁 74-79。

40. 張前。〈音樂表演心理的若干問題〉。《中央音樂學院學報》。第 3
期。民國 79 年，頁 26-30。

41. 張有成。〈論鋼琴演奏中思維能力的訓練〉。《黃鐘》。第 2 期。民國
80 年，頁 68-73。

42. 黃佩瑩。〈愛學能學會學─談談如何調動學生的主觀能動性問題〉。
《中央音樂學院學報》。第 4 期。民國 79 年，頁 54-58。

43. 萬彝芬。〈IQ‧EQ‧QQQ？〉。《中等教育》。第 50 卷。第 5 期。
民國 88 年 10 月，頁 104-107。

44. 陳樹熙。〈讓比賽發揮正面的作用吧！從台灣區音樂比賽談起〉。《表
演藝術》。第 54 期。民國 86 年 5 月，未標頁數。

45. 王建民。〈從古箏的定弦談箏曲創新〉。《器樂藝術》。第 4 期。民國
88 年，頁 42-43/75。

46. 張珊。〈王建民箏曲不同風格成因透析〉。《中國音樂》。第 1 期。民
國 92 年，頁 98-99。

47. 黃好吟。〈古箏小史〉。《北市國樂》。第 97 期。民國 83 年 3 月，頁
15。

48. 張彤。〈從新時期古箏創作看箏樂發展〉。《交響》。第 4 期。民國
83 年，頁 43-49。

49. 郭雪君。〈王巽之和浙派古箏〉。《中國音樂》。第 2 期。民國 82 年
年，頁 40-41。

50. 邱霽。〈論箏技法的分類及其演變〉。《中國音樂》。第 4 期。民國
93 年，頁 215-224/230。

51. 樓銀蘭。〈河南箏派與山東箏派的藝術比較〉。《中國音樂》。第 3
期。民國 93 年，頁 90-91/125。

52. 楊娜妮。〈山東箏、箏曲及演奏特點〉。《樂府新聲》。第 1 期。民國
77 年，頁 21-26。

53. 邱大成。〈齊魯箏派初探〉。《中國音樂》。第 1 期。民國 92 年，頁
43-53。

54. 邱大成。〈試比較傳統箏派的演奏特色〉。《中國音樂》。第 2 期。民國 82 年，頁 35-36。

55. 張儷瓊。〈現代古箏演奏技法符號之探討——創建基礎、形象邏輯與功能意義〉。《藝術學報》。第 69 期。民國 90 年 12 月。頁 39-52。

56. 張儷瓊。〈論民歌箏樂化之表現形式與手法以潮州箏派、山東箏派樂曲《疊斷橋》為例〉。《藝術學報》。第 72 期。民國 92 年 8 月。頁 151-161。

57. 李錫津。〈尋找更多教育良知〉。《教師天地》。第 107 期。民國 89 年 8 月。頁 4-7。

58. 金信庸。〈音樂學子何去何從——兼談音樂職場之規劃〉。《國教之聲》。第 33 卷。第 3 期。民國 89 年 5 月。頁 2-3。

三、樂譜：

1. 項斯華‧吳贛伯編著。《項斯華演奏中國箏譜（第二集）》。第二版。台北：達欣出版社。民國 77 年。

2. 《銀河碧波三十年（二十一弦古箏名曲三十三首）》。台北：學藝出版社。民國 78 年。

3. 中國音樂家協會編。《1949-1979 年箏曲選線譜版》。北京：人民音樂出版社。民國 76 年。

4. 葉娟礽編。《台灣現代箏樂作品集 I》。台北：采風國際文化事業有限公司。民國 93 年。

5. 林東河、黃好吟編著。《箏曲彈奏集，第一冊》。修訂第 16 版。台北：學藝出版社。民國 79 年。

6. 徐曉林。《箏曲集，第一集》。香港：文響古箏團出版。民國 83 年。

7. 王建民。《王建民古箏曲集》。台北：音樂中國出版社。民國 87 年。

8. 王中山。《古箏曲集》。濟南：山東文化音像出版社。民國 87 年。

9. 閻黎雯編。《中國古箏名曲薈萃，中》。上海：上海音樂出版社。民國 89 年。

10. 閻黎雯編。《中國古箏名曲薈萃，下》。上海：上海音樂出版社。民國 89 年。

11. 李婉芬等。《古箏曲集》。太原：北岳文藝出版社。民國 88 年。

12. 蘇秀香。《箏壇空前創作——單箏雙人四手聯彈〈音湖行〉古箏二重奏》。台南：晨園琴箏社。民國 93 年。

13. 楊佩璇。《楊佩璇箏樂作品集 I：台灣歌謠采風篇》。台北：秀威資訊科技股份有限公司。民國 95 年。

四、音樂會節目單：

1. 《李萌古箏獨奏會音樂會節目單》，民國 81 年 11 月 10 日，國家音樂廳。

2. 《樊慰慈箏樂演奏會音樂會節目單》，民國 82 年 6 月 9 日，國家演奏廳。

3. 《林玲古箏獨奏會音樂會節目單》，民國 84 年 6 月 26 日，國家演奏廳。

4. 《黃俊錫古箏演奏會音樂會節目單》，民國 88 年 12 月 10 日，台南成功大學鳳凰樹劇場。

5. 黃好吟古箏演奏會音樂會節目單》，民國 81 年 3 月 22 日，國家音樂廳。

6. 《楊佩璇古箏演奏會音樂會節目單》，民國 88 年 6 月 15 日，國家演奏廳。

7. 《南藝箏樂團音樂會節目單》，民國 90 年 6 月 6 日，台南國立成功大學光復校區成功廳。

12. 《華岡藝展音樂會節目單》，民國 91 年 5 月 7 日，國家音樂廳。

13. 《名家名曲——台灣箏樂篇，黃好吟古箏演奏會節目單》，民國 92 年 9 月 17 日—10 月 2 日全省巡迴演奏會。

14. 《樂壇新勢力：葉娟礽古箏獨奏會節目單》，民國 94 年 4 月 24 日—5 月 5 日全省巡迴演奏會。

15. 《箏樂大師張燕 60 冥誕紀念音樂會節目單》，民國 94 年 4 月 14 日，國家音樂廳。

16. 《林風眠百年回顧展音樂會節目單》，民國 89 年 10 月 8 日，台南索卡藝術中心。

17. 《第二屆成大藝文季中國文人空間特展「絃管上的四季——琴箏雅集」節目單》，民國 90 年 10 月，台南成功大學光復校區學生活動中心一樓展覽廳。

18. 《茶中箏味——箏樂與茶道的藝術展演節目單》，民國 91 年 1 月，台南孔廟。

五、有聲資料：

1. 趙玉齋，《名家古箏【山東箏】一代宗師：趙玉齋大師》，趙玉齋古箏，（九州 ISRC CN-A65-02-499-00/A・J6，未標出版年）。

2. 崔健，《一無所有》，（可登 CD-011，1994）。

3. 唐朝，〈演義〉，《演義》，（駿麟 SKC CR-001，1999）。

4. 《〈古箏〉羅小慈 V.S.交響樂（5）》，羅小慈古箏，（偉翔 CD1091，未標出版時間）。

5. 女子十二樂坊，《輝煌・奇蹟—日本武道館公演音樂會》，（EMI52073A，2004 年）。

6. 徐沛東，《雍正王朝—影視歌曲全集》，徐沛東演唱，（中國唱片 BLM-1043，2003 年）。

7. 王立平，《紅樓夢—電視連續劇歌曲集・原聲帶》，陳力、王潔實演唱／中國電影樂團演奏，（中國電影 ALCD-7701，1987 年）。

8. 吳小平作曲・編曲，〈金樂〉，《易經五行療效音樂 1》，上海華夏民族樂團，（風潮 TCD-3109，1991 年）。

9 .吳小平作曲・編曲，〈木樂〉，《易經五行療效音樂 2》，上海華夏民族樂團，（風潮 TCD-3110，1991）。

10. 馬新建作曲・編曲，〈水樂〉，《易經五行療效音樂 3》，上海華夏民族樂團，（風潮 TCD-3111，1991）。

11. 王建民作曲・編曲,〈火樂〉,《易經五行療效音樂4》,上海華夏民族樂團,(風潮 TCD-3112,1991)。

12. 王建民作曲・編曲,〈土樂〉,《易經五行療效音樂5》,上海華夏民族樂團,(風潮 TCD-3113,1991)。

13. 馬建新,〈養生樂〉,《黃帝內經四時養生・情志調攝音樂7》,上海電影樂團,(風潮 TCD-3103,1991)。

14. 王建民,〈安頓〉,《黃帝內經四時養生・情志調攝音樂5》,上海電影樂團,(風潮 TCD3107,1991)。

15. 呂其明,〈昇華〉,《黃帝內經四時養生・情志調攝音樂6》,上海電影樂團,(風潮 TCD3108,1991)。

16. Frank Steiner Jr.,《易》,Ulrich Gitschier at Seraphon Studio,(方山 LC8155,1996)

17. Chris Hinze,《T'AI CHI In Balance》,Keytone Music Stemra,(Keytone KYT790CD,1995)

18. OLIVER SHANTI,《T TAI CHI TOO》,Sattva Unique Sound Studio,(SATTVA MUSIC SKV005CD,1996)

19. 《聽壺》,(風潮 ISBN1-57606-043-8,1995)。

20. 《清香滿山月》,(風潮 ISBN1-57606-067-5,1993)。

21. 《國樂話耶誕》,楊佩璇古箏,(駿麟 SKC OM-1003,1999)。

22. 何占豪,《箏吟——唐詩古箏彈唱》,郭雪君古箏／劉芳瑛等人獨唱,(龍音 CD0173,未標出版時間)。

23. 《古箏大陸國樂名師李煒》,李煒古箏,(保佳音 PT-10075,未標出版時間)。

六、有聲書:

1. 邱瑞寅。《母語教材系列 I・節氣篇——講台語・唸歌詩》。楊佩璇古箏／邱瑞寅、劉玉蘭演唱。台北:使徒出版社。民國91年。

2. 邱瑞寅。《母語教材系列 II・歇後語篇──講台語・唸歌詩》。楊佩璇古箏／邱瑞寅、劉玉蘭、吳裕郎演唱。台北：使徒出版社。民國 92 年。

七、網路資料：

1. http://www.takungpao.com/news/2004-11-1/MF-324269.htm
（2005/08/10 登錄）

2. 香港中樂團：
http://www.hkco.org/big5/archive_pe_28th_4_tc.asp
（2005/08/15 登錄）

3. mail.jsdvd.com/product_info.php?cPath=49&products_id
（2005/08/15 登錄）

4. http://mail.isdvd.com/product_info.php?cPath=49&products_id
（2005/08/15 登錄）

5. 楊千嬅拍《花好月圓》學盡七窮六絕：
home.soufun.com/blog/show_000_33886___49.htm
（2005/10/11 登錄）

6. 張典齊，〈對症下藥〉，《醫學小常識》，
http://www.hato.com.tw/medician/med_cont.asp?heath_id
（2005/10/13 登錄）

7. Best 100 Club　網路圖書精品
http://www.best100club.com/package/2f01010000038.htm
（2005/10/17 登錄）

國家圖書館出版品預行編目

臺灣現階段箏樂主修教學實務新論 / 楊佩璇著.
-- 一版. -- 臺北市 ：秀威資訊科技, 2006[
民 95]
　　面 ；　　公分. --(美學藝術類 ；AH0014)
參考書目:面
ISBN 978-986-7080-39-4(平裝)

1. 箏 - 教學法

916.7303　　　　　　　　　　　　95006633

美學藝術類　　AH0014

台灣現階段箏樂主修教學實務新論

作　　者 / 楊佩璇
發 行 人 / 宋政坤
執行編輯 / 林秉慧
圖文排版 / 張慧雯
封面設計 / 羅季芬
數位轉譯 / 徐真玉　沈裕閔
圖書銷售 / 林怡君
網路服務 / 徐國晉
出版印製 / 秀威資訊科技股份有限公司
　　　　　　台北市內湖區瑞光路 583 巷 25 號 1 樓
　　　　　　電話：02-2657-9211　　　傳真：02-2657-9106
　　　　　　E-mail：service@showwe.com.tw
經 銷 商 / 紅螞蟻圖書有限公司
　　　　　　台北市內湖區舊宗路二段 121 巷 28、32 號 4 樓
　　　　　　電話：02-2795-3656　　　傳真：02-2795-4100
　　　　　　http://www.e-redant.com

2006 年 7 月 BOD 一版
定價：250 元

讀 者 回 函 卡

感謝您購買本書，為提升服務品質，請填妥以下資料，將讀者回函卡直接寄回或傳真本公司，收到您的寶貴意見後，我們會收藏記錄及檢討，謝謝！
如您需要了解本公司最新出版書目、購書優惠或企劃活動，歡迎您上網查詢或下載相關資料：http:// www.showwe.com.tw

您購買的書名：_____

出生日期：_____年_____月_____日

學歷：□高中 (含) 以下　　□大專　　□研究所 (含) 以上

職業：□製造業　□金融業　□資訊業　□軍警　□傳播業　□自由業
　　　□服務業　□公務員　□教職　　□學生　□家管　　□其它_____

購書地點：□網路書店　□實體書店　□書展　□郵購　□贈閱　□其他

您從何得知本書的消息？

　　□網路書店　□實體書店　□網路搜尋　□電子報　□書訊　□雜誌
　　□傳播媒體　□親友推薦　□網站推薦　□部落格　□其他_____

您對本書的評價：(請填代號　1.非常滿意　2.滿意　3.尚可　4.再改進)

　　封面設計____　版面編排____　內容____　文／譯筆____　價格____

讀完書後您覺得：

　　□很有收穫　□有收穫　□收穫不多　□沒收穫

對我們的建議：_____

11466
台北市內湖區瑞光路 76 巷 65 號 1 樓
秀威資訊科技股份有限公司　　　收
BOD 數位出版事業部

..

（請沿線對折寄回，謝謝！）

姓　　名：＿＿＿＿＿＿＿＿　年齡：＿＿＿＿　性別：□女　□男

郵遞區號：□□□□□

地　　址：＿＿＿＿＿＿＿＿＿＿＿＿＿＿＿＿＿＿＿＿＿

聯絡電話：(日) ＿＿＿＿＿＿＿＿＿＿＿ (夜) ＿＿＿＿＿＿＿＿＿＿＿

E-mail：＿＿＿＿＿＿＿＿＿＿＿＿＿＿＿＿＿＿＿＿＿